JAEWON **33**
ART BOOK

앙리 루소

도서출판
재원

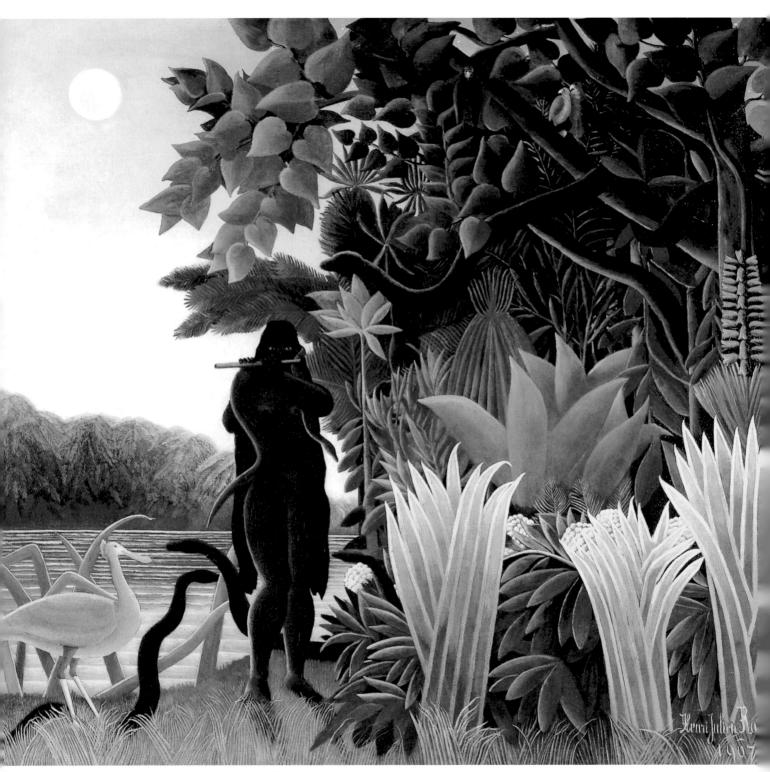

뱀을 부리는 마법사, 1907, 유화, 169×189cm, 파리, 오르세 미술관

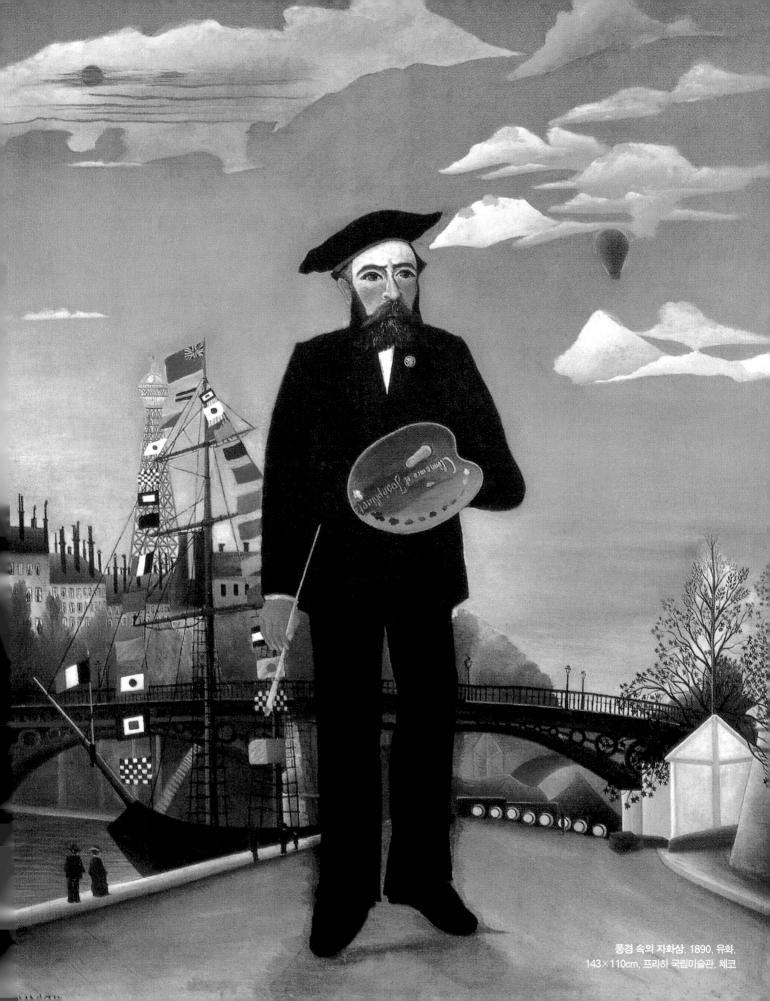

풍경 속의 자화상, 1890, 유화,
143×110cm, 프라하 국립미술관, 체코

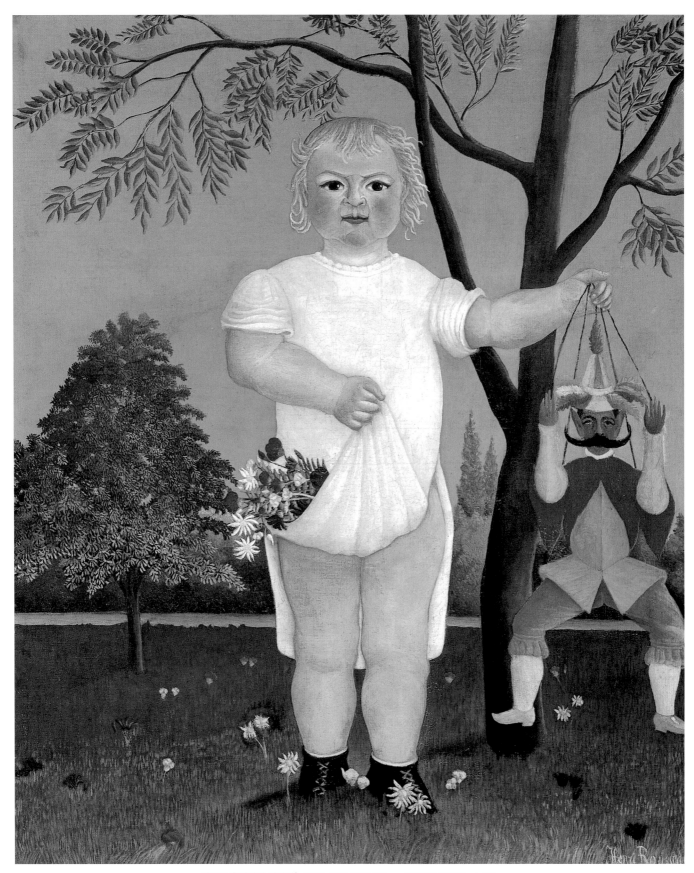

아이를 축하하기 위하여!, 1903, 유화, 100×81cm, 빈터투어 미술관, 스위스

Henri Rousseau

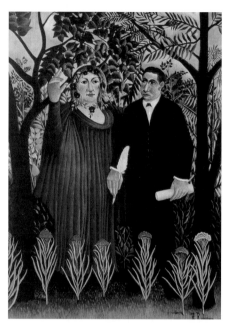

시인에게 영감을 불어넣는 뮤즈, 1908-1909, 유화, 131×97cm, 모스크바, 푸시킨 박물관

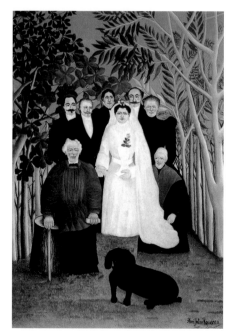

시골의 결혼식, 1904-1905, 유화, 163×114cm, 파리, 오랑주리 미술관

1844 5월 21일, 프랑스 마옌 주 라발 시에서 양철 용기 상인인 아버지 쥘리앵 루소와 어머니 엘레오노르 사이에서 셋째 아이로 앙리 쥘리앵 펠릭스 루소가 태어남.

1849 라발의 초등학교에 입학함.

1850 이 해부터 1853년까지 글짓기 등으로 매년 상을 받았으나, 특별한 재능 없이 평범한 학생 시절을 보냄.

1851 아버지가 운영하던 회사가 도산하여 가족은 라발 외각 지역으로 이사함. 이후 잦은 이사로 루소는 이 해부터 학교 기숙사에서 생활함.

1860 이 해에 데생과 성악으로 2등상을 받음.

1861 가족이 라발 시 남쪽에 인접한 앙제르 시로 이사함.

1863 앙제르의 변호사 피용 밑에서 서기로 일함. 함께 일하던 두 명의 또래 직원과 함께 고객의 소송 의뢰비 20프랑을 훔친 혐의로 낭트에 있는 소년원에 한달 동안 구금됨. 그 뒤 군대에 자진 입대하여 12월에 앙제르 51보병 연대에 배치됨. 당시 군대 인적 기록부에는 루소의 신상 명세가 다음과 같이 적혀 있었음. '키: 1m 65cm · 얼굴: 타원형 · 눈: 검은색 · 코: 보통 · 입: 보통 · 턱: 둥근 모양 · 머리카락과 눈썹: 짙은 갈색 · 특징: 왼쪽 귀에 상처가 있음.' 루소는 이후 1868년까지 6년 동안 군대에서 복무하였다. 이 동안 멕시코 원정대에 파병되었으리라는 추측이 무성했으나 실제로는 군대에 있을 동안 프랑스에만 있었음.

1868 루소가 속한 연대가 파리 남동부에 인접한 생모르로 이동함. 아버지 사망에 따른 '어머니 부양'을 이유로 제대 혜택을 얻음. 제대 후 집달관 라데즈 밑에서 일을 함. 파리 루슬레 거리 25번지에 하숙집을 얻은 루소는 하숙집 주인의 딸인 클레망스 보아타르를 만나 사랑에 빠짐.

1869 8월 15일, 당시 18세의 클레망스와 결혼. 프로이센의 비스마르크와 프랑스의 나폴레옹 3세 사이의 갈등으로 전운이 돌기 시작함. 루소는 드류 연대의 예비군에 편성되어 있었음.

1870 5월 20일, 장남 아나톨 클레망 출생. 7월, 프랑스의 선전포고로 보불전쟁이 발발하여 군에 소집되었으나, 전투에는 참가하지 않음.

1871 1월에 장남 클레망 사망. 2월, 프랑스의 항복으로 보불전쟁 종결. 3월~5월 파리 시민의 봉기로 파리코뮌이 성립되었으나 5월에 수만 명의 희생자를 내며 진압됨. 바느질을 하며 생계를 돕던 부인 클레망스의 권유로 관세청 공직에 지원하여 파리 세관의 말단 공무원이 되었다.

1872 공무원이 되어 비교적 생활이 안정된 이 무렵부터 그림을 그리기 시작한 것으로 보임. 7월에 장녀 안토닌 루이즈가 출생하나 어릴 때 사망함.

1874 딸 줄리아 클레망스 출생. 부인 클레망스와의 사이에서 태어난 7명의 아이들 가운데 유일하게 살아남은 줄리아는 1956년까지 살았다.

1879 아들 앙리 아나톨 출생.

1884 화가 펠릭스 클레망의 추천으로 루브르, 뤽상부르 미술관, 베르사이유와 생제르맹 궁전 등에 있는 고전 회화를 모사할 수 있는 자격을 얻음. 세브르 거리 135번지에 방을 얻어 생활함. 폴 시냐크(1863~1935)와 조르주 쇠라(1859~1891)의 주도로 제1회 앵데팡당전이 개최됨.

1885 낙선전에 2점의 작품이 전시됨. 자작곡 〈클레망스, 바이올린과 만돌린을 위한 왈츠와 서곡〉을 작곡하여 '프랑스 문학과 음악 아카데미'에서 학위를 수여받음. 이 곡을 베토벤 홀에서 연주함. 루소는 평생 동안 바이올린 연주를 취미로 즐겼으며 바이올린 교습을 통해 가욋돈을 벌기도 하였다. 빅토르 위고 사망.

1886 앵데팡당전(독립미술가전)에 〈카니발의 저녁〉과 〈숲 속의 산책〉을 포함한 4점의 작품을 화가 막시밀리앙 뤼스(1858~1941)의 권유로 전시함. 섬세하게 표현된 밝은 달 아래 맑고 푸른 하늘과 대비되는 구름, 헐벗은 나무들을 배경으로 카니발에서 막 뛰쳐나온 듯한 한 쌍의 남녀를 그린 〈카니발의 저녁〉이 처음으로 주목을 받으면서 화단에 이름을 알리게 됨. 정식적인 미술 교육을 전혀 받지 않고 스스로의 훈련과 노력으로 그림을 그려온 루소는 이후 1899년과 1900년을 제외하고 매년 앵데팡당전에 정기적으로 작품을 출품하였다. 카미유 피사로(1830~1903)가 루소의 작품을 제일 먼저 인정하였음.

1887 파리 예술 비평가들로부터 르네상스 이전의 이탈리아 그림과 비교된다는 평을 들음.

1888 〈생니콜라 항구에서 본 생루이 섬의 풍경〉을 완성함. 5월에 37세의 클레망스 루소가 결핵으로 사망함. 루소의 작품이 오딜롱 르동의 주목을 받음.

1889 〈숲 속의 만남〉을 완성. 파리에서 열린 만국박람회에 참가하여 깊은 인상을 받고 《만국박람회 관람기》를 저술함. 이 책은 루마니아 태생의 프랑스 시인 트리스탄 차라(1896~1963)가 루소 사후, 1947년에 출판하였다. 만국박람회 개최 기념으로 파리에 에펠탑이 세워짐.

1890 〈풍경 속의 자화상〉을 완성함. 원근법과 상관없이 파리의 철교가 있는 풍경과 팔레트와 붓을 든 자신의 모습을 거대하게 그려 넣었음. 당시 화단에 크게 유행하고 있던 인상주의 기법과는 동떨어진 소박하기 그지없는 화법으로 루소만의 독특한 세계를 보여준 이 그림을 보고 폴 고갱은 "여기에 진실이 있다······여기에 미래가 있다······여기에 바로 회화의 진수가 담겨 있다!"라고 찬탄하였음. 화가의 오른손에 쥐어진 빨강 물감을 묻힌 붓, 왼손에는 '클레망스와 조제핀'이라고 씌여 있는 팔레트, 검정 상의 옷깃에 붙어 있는 배지, 강가에 정박하고 있는 배의 돛대에 매달려 있는 국기들, 에펠탑, 하늘에 떠 있는 기구 등에 각각 독립된 의미를 부여할 수 있어 오늘날의 비평가들은 이 그림이 20세기 대중미술(팝아트)의 선구적 작품이라는 평가를 내리고 있다. 세관의 말단 공무원으로 근무하면서 보초를 서는 자신과 일터를 〈세관〉으로 표현하였고 이 무렵에 그린 정물화 〈꽃〉과 〈시인의 꽃〉을 완성하였다. 12월 24일 어머니가 사망함. 빈센트 반 고흐 사망.

1891 첫 번째 정글 그림인 〈놀라움!〉을 앵데팡당전에 출품함. 노랑, 파랑, 빨강의 풀잎이 울창한 정글 속에 웅크리고 있는 호랑이를 표현한 이 그림은 사람들에게 제목처럼 큰 놀라움을 던지며 전시회 최고의 화제작으로 부각되었음. 루소의 그림이 지닌 중요성을 처음으로 알아본 젊은 화가 펠릭스 에두아르 발로통(1865~1925)은 5월 28일자 《스위스 저널》에 다음과 같

에펠탑과 트로카데르의 풍경 습작, 1896-1898, 유화, 19.5×25.5cm, 뒤셀도르프, 뵈멜 갤러리

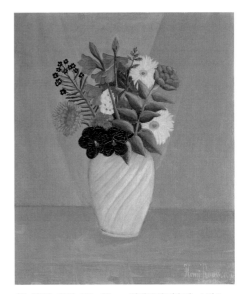

꽃, 1910, 유화, 55×46cm, 빈터투어 미술관, 스위스

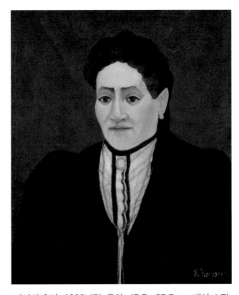

여인의 초상, 1906년경, 유화, 45.5×35.5cm, 개인 소장

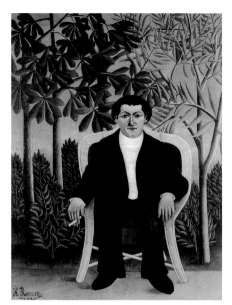

조제프 브뤼머의 초상, 1909, 유화, 116×89cm,
개인 소장

오아즈 강 기슭의 풍경, 1905-1906, 유화,
38×46.5cm, 개인 소장

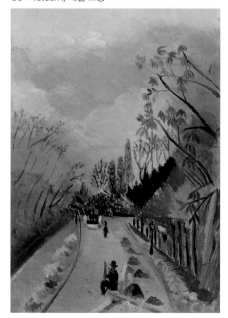

천문대 가는 길 습작, 1896-1898, 유화, 21×15cm,
뒤셀도르프, 뵈멜 갤러리

이 썼다. "〈놀라움!〉은 다른 모든 그림을 압도한다. 먹잇감을 깜짝 놀라게 하는 그의 호랑이를 꼭 봐야 한다. 이것은 그림의 알파와 오메가이다. 그림에 대한 기준이 확실한 사람도 이와 같은 자신감과 어린이 같은 순진함 앞에서 발걸음을 멈추지 않을 수 없을 만큼 당혹스럽다. 모든 사람들은 웃지 않는다. 게다가 어떤 사람들은 즉시 주의 깊게 그림을 관찰한다. 이처럼 냉혹하게 표현되었다 하더라도 신념이 담긴 그림을 보는 것은 언제나 즐거운 일이다." 루소는 1904년에 이르러서야 다시 정글 그림을 그리게 된다. 〈피에르 로티의 초상〉을 완성함. 조르주 쇠라 사망.

1892 〈독립 100주년〉과 〈그르넬 다리의 풍경〉을 완성함.

1893 23년 동안 해 왔던 파리 세관의 공직 생활을 그만둔 뒤 전업 작가가 되어 그림에 전념하기 시작함. 파리 시내를 자유롭게 산책하며 관찰하였던 거리 모습, 공원, 교외의 풍경 등을 화폭에 많이 그렸음. 이 무렵에 루소가 그렸던 풍경화와 정물화 등을 1907년부터 열광적으로 수집한 로슈 그레이(엘렌 되팅엔 남작부인)가 1922년에 출간한 《앙리 루소》라는 저서에서 루소에게 '일요화가'라는 별칭을 붙여주었다. 로슈 그레이는 '일요화가'를 노동 시간의 소외를 극복하고 자아실현의 만족을 위하여 여가 시간을 활용하는 독학자들이 등장하는 사회적 현상을 지칭하는 용어로 사용하였으며, 그녀의 저서에서 다음과 같이 언급하였다. "생계를 위하여 일하는 사람들은 하루하루의 고된 업무를 하나의 희망을 위안삼아 버텨낸다. 그것은 움츠려 지냈던 한 주일을 뒤에서 막아주는 일요일이란 존재에 대한 희망이다. 노동자는, 자신의 정체성을 근본에서부터 확립해 나갈 수 있고 다른 생각의 세계를 느끼며 자신의 일과는 다른 활동을 즐길 수 있는 휴일을 1년에 50여 차례 갖는다. 자신을 억누르는 빈곤과 모든 형태의 정치적 압제로부터 혁명을 성공시킬 수 있는 유일한 시간적 기반이 일요일이다. 자연이라는 놀라운 우연의 결과로 조화로운 세상에 천국과 같은 예술품을 제작한 루소도 그의 가난함에 화내지 않고 다른 모든 사람들처럼 일요일을 기다렸다. 나머지 주중의 단조롭고 따분한 보초 업무를 서는 동안 루소는 날아다니는 새들, 피어나는 꽃들, 빠르게 지나가는 마차, 교외의 농가로 되돌아가는 젖소들을 관찰할 수 있었다. 해거름 무렵에는 모든 사물이 부드러운 색조에 휩싸여 색깔은 풍부해지고 선명해졌고, 빛의 반사가 없어 그림자 없이 하나의 색깔로 나타난 사람의 얼굴은 윤곽이 뚜렷해져 그 순간의 분위기를 고조시켰다······ 루소가 보았고 마음에 새겨 두었던 이 모든 것들을 그는 모든 세계가 끝나 기쁨의 충만이 삶의 분위기 자체가 되는 그 찬연한 일요일에 그렸다."

1894 〈전쟁〉이 앵데팡당전에 전시됨. '이것이 공포를 퍼뜨리고 빠르게 지나간 뒤에는 절망, 눈물, 파괴가 남는다.'라는 부제가 붙어 있는 대작으로, 물에 빠져 죽은 것처럼 창백하게 부풀어오른 시체들 위에 오른손엔 칼을, 왼손엔 횃불을 든 흰 원피스의 소녀가 검은 말과 함께 날아가는 듯 그려져 있음. 당시 파리의 감상자들에게는 시체들 밑에 깔려 있는 돌무더기와 통나무들이 1871년에 파리 시민과 프랑스 정부 사이에서 바리케이드를 두고 벌어졌던 치열한 전투를 바로 떠올리게 하였다. 이 그림에 매혹당한 시인 알프레드 자리(1873~1907)를 처음으로 만남. 루소와 같은 고향 라발 시 출신인 자리는 루소에게 세관이란 직업을 가진 아마추어 화가라는 뜻으로 '세관원 루소(르 두아니에 루소)'라는 별칭을 지어주었다.

1895 알프레드 자리와 레미 드 구르몽(1858~1915)이 편집인으로 있는 잡지 《리마지에》에

석판화로 개작한 〈전쟁〉이 소개됨으로써 루소의 명성은 더욱 높아짐. 총서 《다음 세기의 자화상》에 다음과 같은 글을 포함한 자전적 기록을 남김. "그의 부모가 부유하지 않았으므로 그는 예술적 성향이 이끄는 대로 나아가는 대신 다른 길을 먼저 따를 수밖에 없었다. 가끔 충고를 할 뿐인 제롬, 클레망과 자연 말고는 스승도 없었다. 실망과 좌절을 거듭한 끝에 1885년이되어서야 그는 예술가의 생활을 시작할 수 있었다." 〈바위 위에 앉아 있는 어린이〉, 〈포병대〉를 완성하였고 이 무렵에 〈M 부인의 초상〉과 〈여인의 초상〉을 그림. 〈M 부인의 초상〉을 구입한 피카소는 이 그림을 작업실 제일 좋은 위치에 걸어놓는 것으로 루소에 대한 존경을 표시했다고 함. 'M 부인' 은 루소 최후의 대작 〈꿈〉 속에 그려진 야드위가와 같은 인물로 짐작되는데 실제로 누가 모델인지는 확실히 알려져 있지 않다.

1896 〈가금 사육장〉을 그리기 시작함. 제1회 근대 올림픽이 아테네에서 열림.

1897 〈잠자는 보헤미안〉이 앵데팡당전에 전시됨. 루소는 라발 시 시장에게 이 그림을 사달라며 보낸 편지에 다음과 같이 적어놓았다. "만돌린을 연주하며 방랑하던 흑인 여인이 마실 물이 담긴 항아리를 옆에 둔 채 피곤에 지쳐 잠들어 있습니다. 우연히 옆을 지나가던 사자 한 마리가 여인의 냄새를 맡을 뿐, 잡아먹지는 않습니다. 이 여인은 동양풍의 복장을 하고 있고, 삭막한 사막에 달빛만 휘영청하여 매우 시적인 효과가 나타납니다." 시인 장 콕토(1889~1963)는 1926년에 이 그림과 함께 쓴 시에서 "보헤미안 여인이 눈을 감고 자고 있다······이 망각의 강에서 흘러가면서 움직이지 않는 여인을 나는 묘사할 수 있을까? 나는 물 속에 다이빙하듯 눈을 뜬 채 죽음의 잠을 자고 있는 이집트를 생각한다······여인은 오지 않았다. 여인은 여기에 있다. 여인은 여기에 없다. 이 여인은 인간의 장소 어디에도 없다."라고 썼다. 아들 앙리 아나톨이 18세의 나이로 사망함. 알프레드 자리가 마인 거리 14번지에 있는 루소의 아파트로 들어와 동거하기 시작함. 시내 풍경화로 센 강변에 있는 제분소나 공장들을 그렸는데 〈의자 공장〉은 이 무렵의 대표작이다.

1898 세계 시민주의와 자유주의를 표방하며 인간과 사회의 개선을 목표로 하는 프리메이슨 단원이 됨. 베르생제토리 거리 3번지에 작업실을 구함.

1899 희곡 《러시아 고아의 복수》를 지음. 이 작품도 시인 트리스탄 차라가 《만국박람회 관람기》와 함께 1947년에 출판하였다. 9월, 과부 조제핀 로잘리 누리와 노트르담데샹 성당에서 재혼함. 루소와 조제핀, 뒤에 클레망스와 조제핀의 전 남편을 그려 넣은 〈현재와 과거〉 완성.

1900 〈암소가 있는 풍경〉 완성. 파리에서 두 번째로 열린 만국박람회와 '프랑스 미술 백년' 회고전을 관람함.

1901 〈불쾌한 놀라움〉 완성. 〈잠자는 보헤미안〉과 비슷한 테마의 이 그림은 루소가 처음으로 그린 누드화이기도 함. 르누아르가 〈불쾌한 놀라움〉을 마음에 들어 했다고 함. 조제핀이 운영하던 문구상이 있는 가센디 거리 36번지로 이사함. 이곳에서 루소의 그림도 함께 팔았음.

1902 〈행복한 4중주단〉 완성. 교육부에서 후원하는 학예 진흥 협회의 사회교육 프로그램 강사로 나감. 루소는 무보수로 일요일 아침마다 사람들에게 도자기 위에 수채화와 파스텔화 그리기를 가르쳤음.

1903 〈아이를 축하하기 위하여!〉와 〈자화상〉, 〈루소의 두 번째 부인 초상〉을 완성. 〈아이를 축하하기 위하여!〉는 어린 시절에 결핵으로 세상을 떠난 루소의 네 아이에 대한 그리움이 담

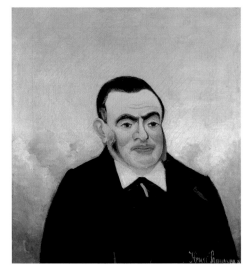
남자의 초상, 1905년경, 유화, 41×36cm, 개인 소장

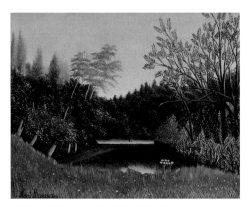
불로뉴 숲의 전경, 1895-1896, 유화, 33×41cm, 뵈닝하임, 샤를로테 잔더 미술관

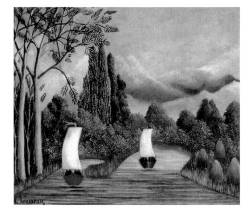
오아즈 강 기슭, 1908년경, 유화, 46.2×65cm, 노스앰턴, 스미스대학 미술관

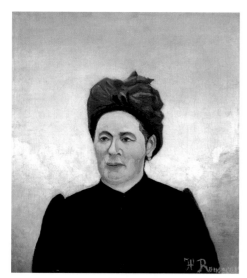
여자의 초상, 1905년경, 유화, 41×36cm, 개인 소장

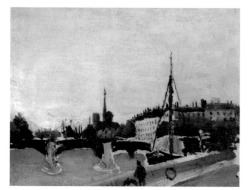
앙리 4세 강변에서 본 생루이 섬의 풍경 습작, 1909, 유화,
21.8×28.1cm, 라발, 비외샤토 미술관

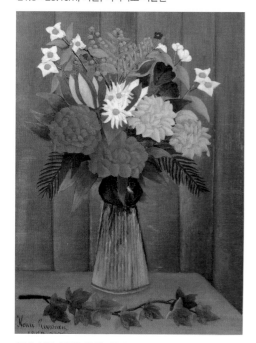
꽃병의 꽃, 1909, 유화, 45.4×32.7cm,
버펄로, 올브라이트 녹스 미술관

긴 그림이다. 연하장에 등장하는 중국 인형처럼 동그란 얼굴의 어린아이가 하얀색 치마를 입고 한 손에는 루소 자신의 얼굴을 연상하게 하는 어릿광대 꼭두각시를 들고 있고 다른 한 손으로는 옷자락을 앞으로 당겨 그 안에 개양귀비꽃과 마거리트꽃을 담고 있음. 사람을 그린 루소의 많은 그림들처럼 이 아이의 두 발도 잔디에 숨겨져 완전한 모양이 보이지 않고 있는데, 이것은 루소가 두 발 모양의 완전한 표현에 서툴렀기 때문이었다고 함. 두 번째 부인 조제핀 루소가 결혼한 지 4년이 채 안 되어 병으로 사망. 폴 고갱과 카미유 피사로 사망.

1904 1891년의 〈놀라움!〉에 이은 두 번째 정글 그림인 〈호랑이에게 습격당한 정찰병〉 완성. 이 해부터 1910년까지 25편의 정글 그림을 집중적으로 그렸음. 당시 잡지에 실린 에른스트의 그림을 보고 그린 〈호랑이 사냥〉과 〈댐〉 완성.

1905 정글 그림 〈배고픈 사자〉가 가을 살롱전에 전시되어 굉장한 화제를 불러일으킴. 전시장의 그림 아래에는 다음과 같은 설명이 붙어 있었다. "배고픈 사자가 먹잇감을 덮쳐서 먹는다. 표범 한 마리가 긴장한 상태로 얻어먹을 몫이 남게 될 순간을 기다리고 있다. 육식성 새가 눈물을 흘리고 있는 불쌍한 동물의 살점을 뜯어내었다! 해가 진다." 루소의 재능을 직관적으로 꿰뚫었던 파리의 화상 앙브루아즈 볼라르(1867~1939)가 이 그림을 구입하였음. 〈이브〉를 그리기 시작하였고 〈어린이의 초상〉, 〈시골의 결혼식〉 완성.

1906 정글 그림 〈즐거워하는 어릿광대들〉과 〈22회 앵데팡당전에 화가들이 참가하기를 권하는 자유의 여신〉 완성. 화가 로베르 들로네(1885~1941)를 처음 만남. 시인 기욤 아폴리네르(1880~1918)를 작가 알프레드 자리(1873~1907)의 소개로 만나 교우. 폴 세잔느 사망.

1907 〈평화의 사절로서 공화국에 인사하러 오는 외국의 정치 대표들〉과 정글 그림 〈사자의 식사〉와 〈뱀을 부리는 마법사〉 완성. 화가 들로네의 어머니 베르트 콩테스 드 들로네가 루소를 집으로 초대하여 인도 여행의 경험을 들려주었고 루소는 이 이야기로부터 영감을 받아 〈뱀을 부리는 마법사〉를 그렸다고 한다. 이 그림은 밀림의 환상을 그린 작품 중에서는 가장 신비스러운 분위기를 느끼게 하는 작품이다. 루소는 들로네 부인의 소개로 독일 화상 빌헬름 우데(1874~1947), 러시아 화가 소니아 테르크, 마티스의 제자였던 화가 막스 베버 등을 알게 됨. 이때부터 그림의 중요한 고객과 상인, 문인, 전위 예술가들이 루소의 작업실에 모여 연회를 즐기기 시작하였음. 여기에서 루소는 바이올린으로 〈클레망스, 바이올린과 만돌린을 위한 왈츠와 서곡〉 등을 연주하였음. 이 연회에서 루소를 알게 된 엘렌 되팅엔 남작부인이 루소의 작품을 사들이기 시작함.

1908 정글 그림 〈이국적 풍경〉, 〈호랑이와 물소의 싸움〉 완성. 정글 그림 〈이국적 풍경〉은 연작처럼 같은 제목으로 1910년까지 그려졌음. 풍경화로 〈말라코프 거리 풍경〉과 황혼녘 오와즈 만의 색 삼각기를 꽂은 돛단배들을 그린 〈오와즈 강 기슭〉과, 파리 근교 세브르 다리 위로 비행기와 열기구가 날고 있는 모습을 담은 〈세브르 다리의 풍경〉, 날아가는 비행기 아래에 낚시하는 사람들을 그린 〈낚시질〉을 그렸고 럭비 경기를 하는 루소 자신을 맨 앞에 그려 넣은 〈럭비 선수들〉, 베르생제토리 거리의 식료품상 쥐니에 씨 가족을 모델로 한 〈쥐니에 영감의 마차〉도 완성하였음. 뤽상부르 공원에 함께 서 있는 시인 기욤 아폴리네르와 그의 부인 마리 로랑생을 모델로 하여 〈시인에게 영감을 불어넣는 뮤즈〉를 그리기 시작함. 12월에 당시 파리 몽마르트르 언덕에 있었던 피카소의 작업실로 장소를 옮겨 루소를 지원하는 연회가 열렸는

데 이 연회는 피카소 작업실의 별칭을 따서 '세탁선(바토-라부아)의 연회'로 불리게 됨.

1909 〈시인에게 영감을 불어넣는 뮤즈〉를 개작하여 같은 제목의 그림 하나를 더 완성. 개작한 그림에는 처음에 그렸던 그림에서 꽃만 바뀌었고 나머지는 비슷함. 정글 그림으로 또 하나의 〈이국적 풍경〉 완성. 풍경화로 〈앙리 4세 강변에서 본 생루이 섬의 풍경〉과 비에브르 골짜기를 가로지르는 철교가 있는 〈비에브르 골짜기의 봄 풍경〉 완성. 〈조제프 브뤼머의 초상〉과 정물화 〈꽃과 아이비 덩굴〉 완성. 이 해에 은행 공급의 유용과 위조를 도와준 혐의로 200프랑의 벌금과 2년형을 선고받았으나 집행유예로 풀려남.

1910 마른 지방 포플러 나무 아래에 있는 소를 그린 〈목장〉과 〈몽수리 공원의 산책〉, 정글 그림 〈이국적 풍경〉, 〈재규어에게 습격당한 흑인〉, 〈재규어에게 습격당한 말〉, 〈원숭이들과 뱀이 있는 열대 숲〉, 〈폭포〉, 〈꿈〉 등이 쏟아져 나옴. 이 가운데 높이가 2m가 넘고 너비가 3m에 가까운 대작 〈꿈〉이 앵데팡당전에 전시됨. 정글을 배경으로 소파 위에 비스듬히 앉아 있는 여인, 플루트를 연주하는 흑인, 뱀, 사자 한 쌍, 두 마리의 새, 숨어 있는 코끼리, 두 마리의 원숭이 등이 다채로운 색채로 그려져 있는 이 그림은 다음과 같은 시구와 함께 전시되었음. '야드위가가 아름다운 꿈속에 잠겨 / 달콤하게 자고 있네 / 자주 생각하는 마법사의 / 파이프 연주를 듣고 있네 / 꽃과 푸르른 나무들 사이로 / 달이 밝게 비치는 동안 / 악기의 즐거운 가락에 맞추어 / 야수들과 다른 동물은 귀를 쫑긋 세우네.' 정글 속에 소파가 있는 것이 터무니없다는 비평가의 지적에 루소는 다음과 같은 답장의 편지를 보냄. "소파 위에서 잠든 여인은 정글 속으로 옮겨져 마법사의 연주를 듣는 꿈을 꿉니다. 이 모티프를 설명하기 위해 그림 속에 소파가 있습니다." 앙브루아즈 볼라르(1867~1939)가 〈배고픈 사자〉에 이어 이 그림도 구입함. 작가 앙드레 브르통은 "나는 이 거대한 유화에 우리 시대의 모든 시와 모든 신비스러운 기능이 담겨져 있다고 확신하지 않을 수 없다. 어느 누구도 이 그림 속에서 끊임없이 솟아나오는 성스러운 느낌을 막을 수 없다."라고 말하며 〈꿈〉을 초현실주의를 담은 성스러운 그림이라 규정하였다. 화가 아르덴고 소피치(1879~1964)는 〈꿈〉의 색채에 대한 분석을 하여 50여 가지의 다양한 색조의 녹색이 그림 속에 나타나 있다고 지적하였음. 이 대작은 루소 최후의 작품이자 정글을 배경으로 한 26번째의 마지막 작품이 되었다. 또 다시 그림 제작에 온 힘을 쏟던 루소는 크게 쇠약해져 9월 2일 네케르 병원에 입원했으나, 패혈증으로 사망함. 파리 근교 남쪽에 있는 바뉴에서 치러진 장례식에는 폴 시냐크(1863~1935)와 로베르 들로네를 포함한 7명이 참석하였음. 묘비명은 작가 아폴리네르가 쓰고 1913년에 브랑쿠시(1876~1957)와 오르티즈 드 자라트가 묘비를 만들었으며, 현재 이 묘비는 루소의 고향 라발 시에 있다(1947년에 이장됨).

1911 들로네의 주도로 루소의 그림 47점을 회고하는 전시회가 앵데팡당전에서 열림. 루소를 다룬 첫 번째 단행본이 빌헬름 우데의 집필로 출판됨. 〈가금 사육장〉이 뮌헨에서 열린 '청기사' 전에 전시됨. 이 그림은 바실리 칸딘스키(1866~1944)가 구입하였다.

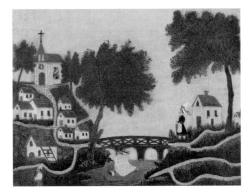

다리가 있는 풍경, 1875-1877, 유화, 27×35cm, 인젤 홈브로이치 재단

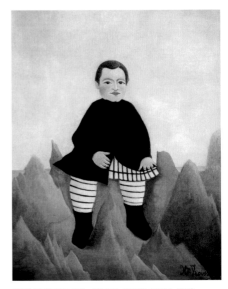

바위 위에 앉아 있는 어린이, 1895-1897, 유화, 55.4×45.7cm, 워싱턴, 국립미술관

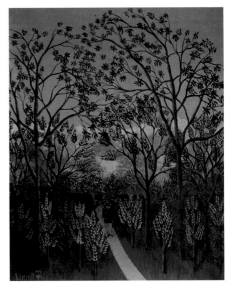

벨뷔 고원의 한 부분, 1901-1902, 유화, 31.5×27.5cm, 로드아일랜드 디자인학교 미술관, 미국

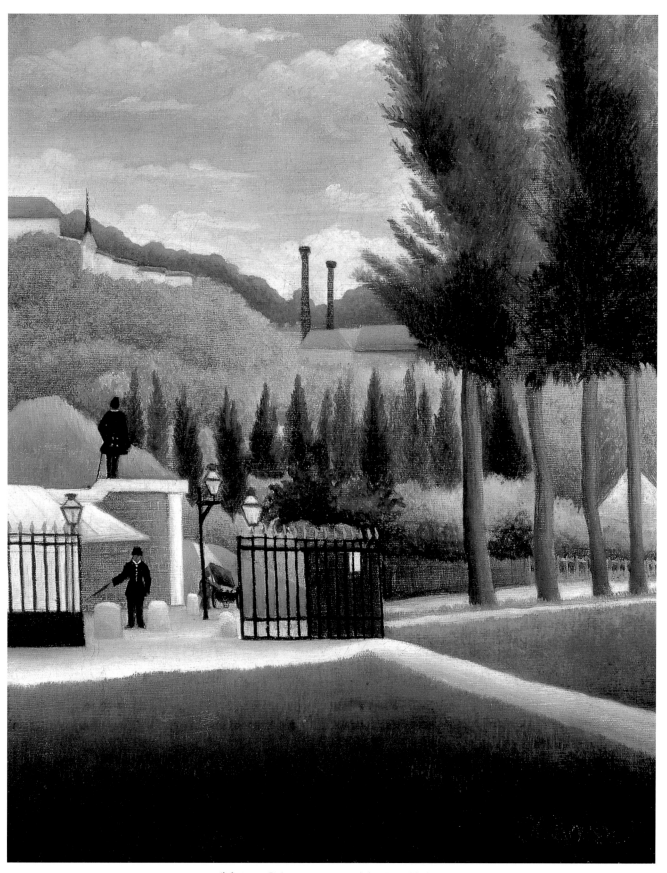

세관, 1890, 유화, 37.5×32.5cm, 런던, 코톨드 미술연구소

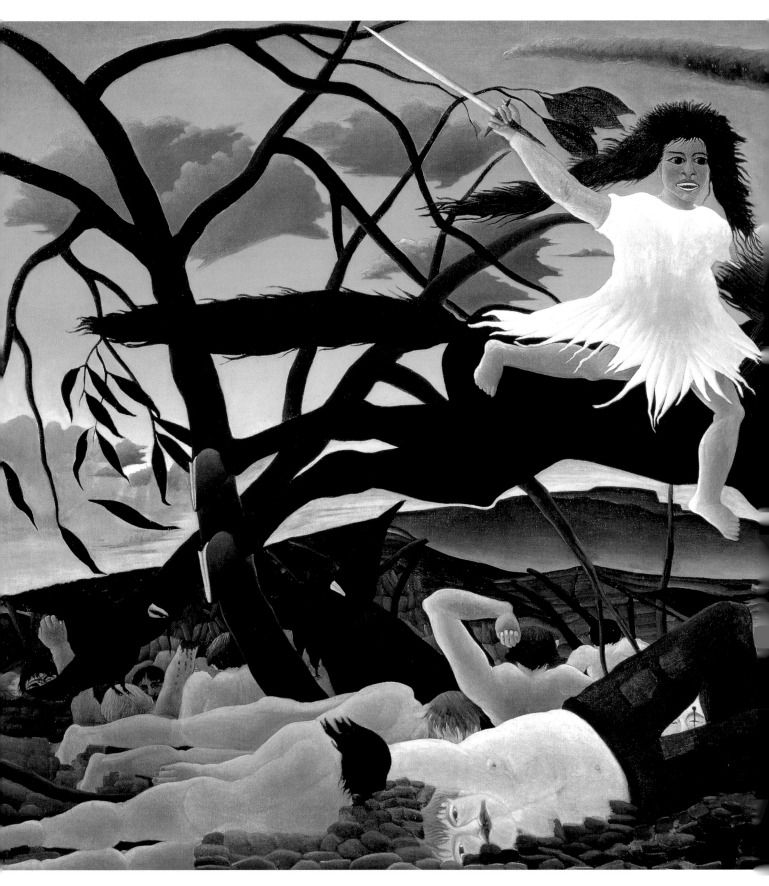

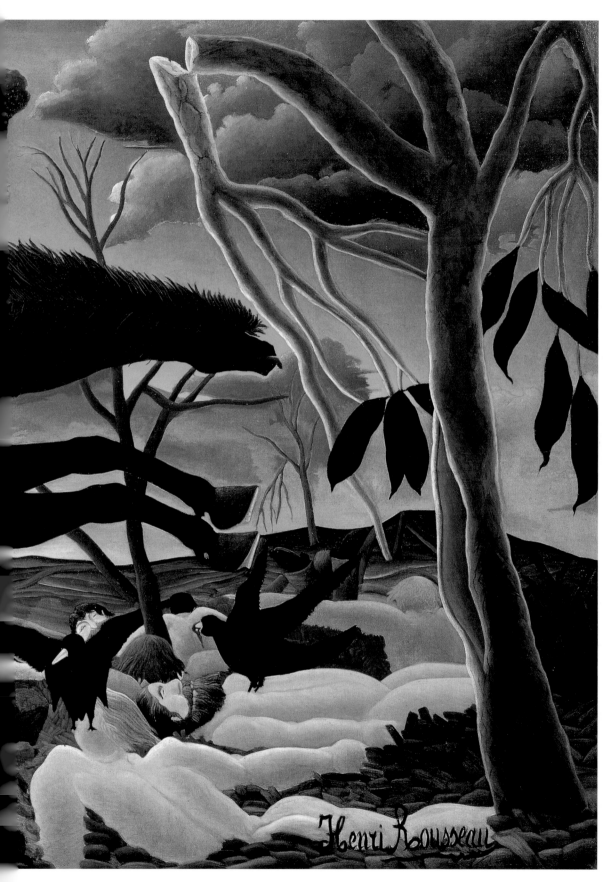

전쟁, 1894, 유화,
114×195cm,
파리, 오르세 미술관

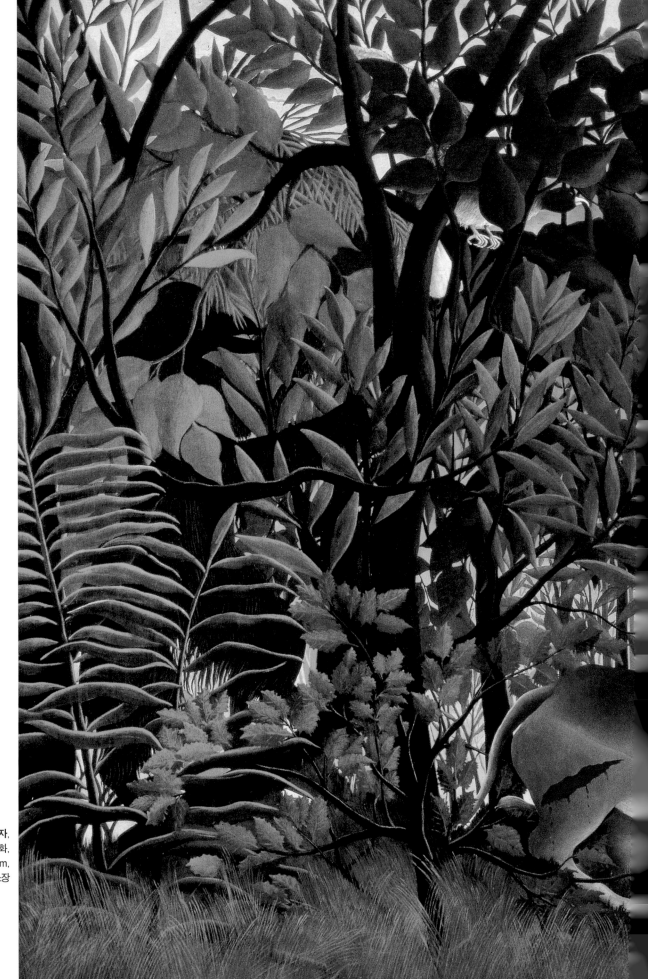

배고픈 사자,
1905, 유화,
201×315cm,
개인 소장

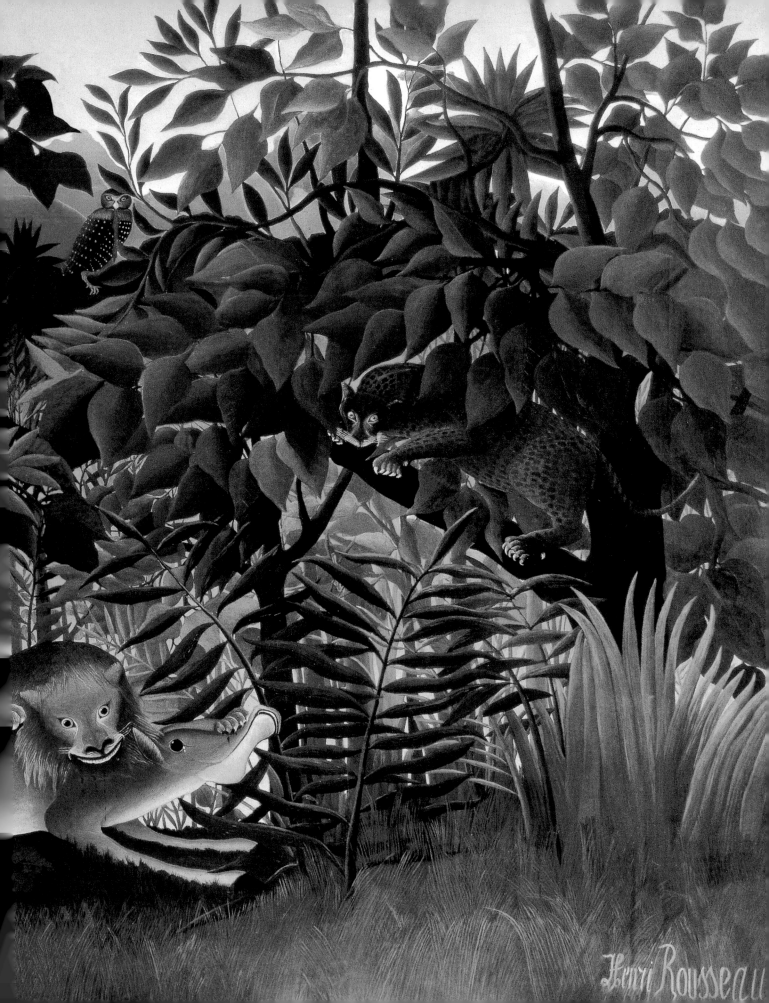

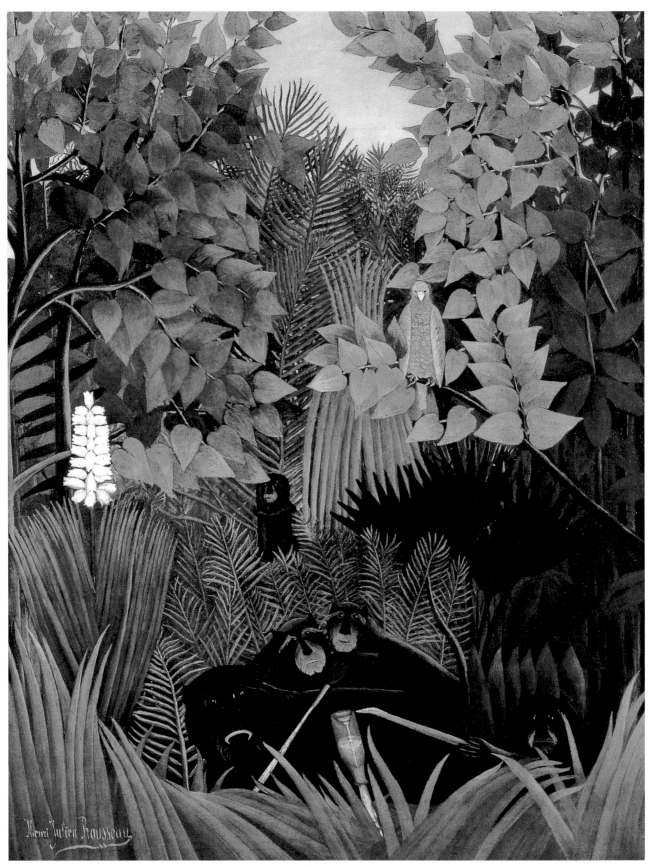

즐거워하는 어릿광대들, 1906, 유화, 146×114cm, 필라델피아 미술관, 미국

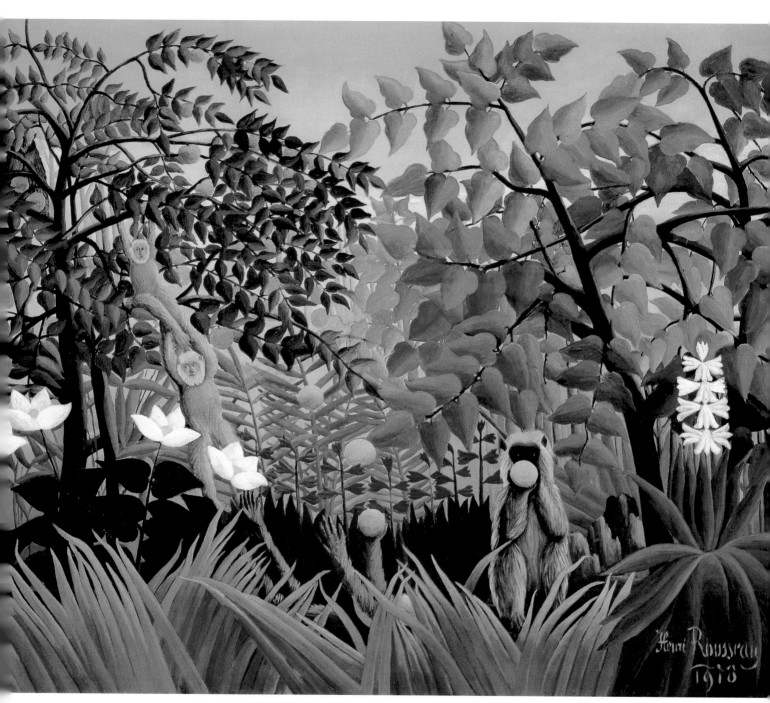

이국적 풍경, 1910, 유화, 130×162cm, 패서디나, 노턴 사이먼 재단

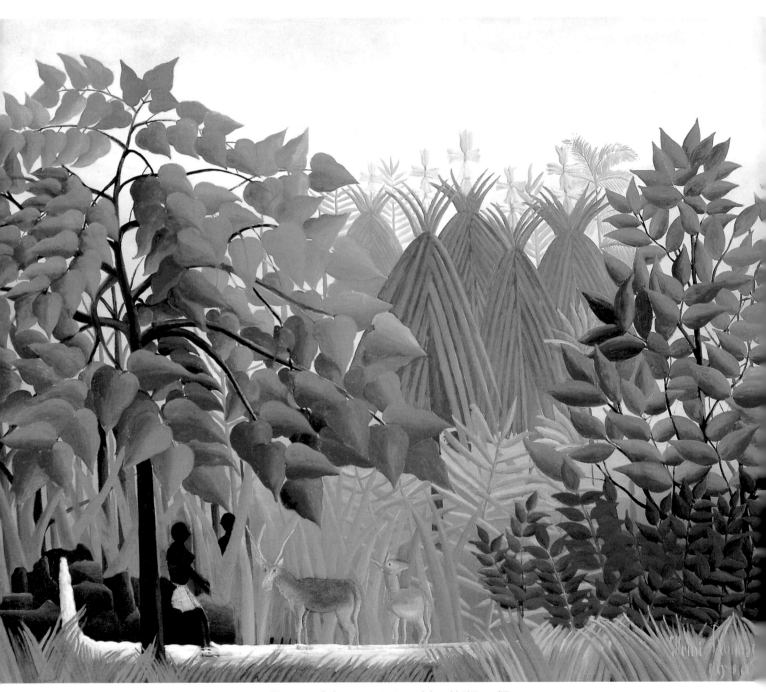

폭포, 1910, 유화, 115.9×149.2cm, 시카고 미술연구소, 미국

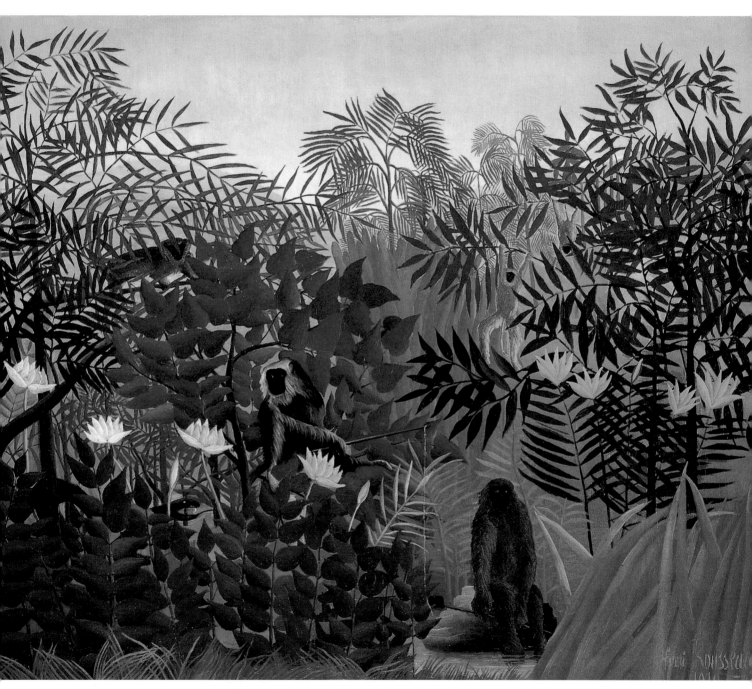

원숭이들과 뱀이 있는 열대 숲, 1910, 유화, 129.5×162.6cm, 워싱턴, 국립미술관

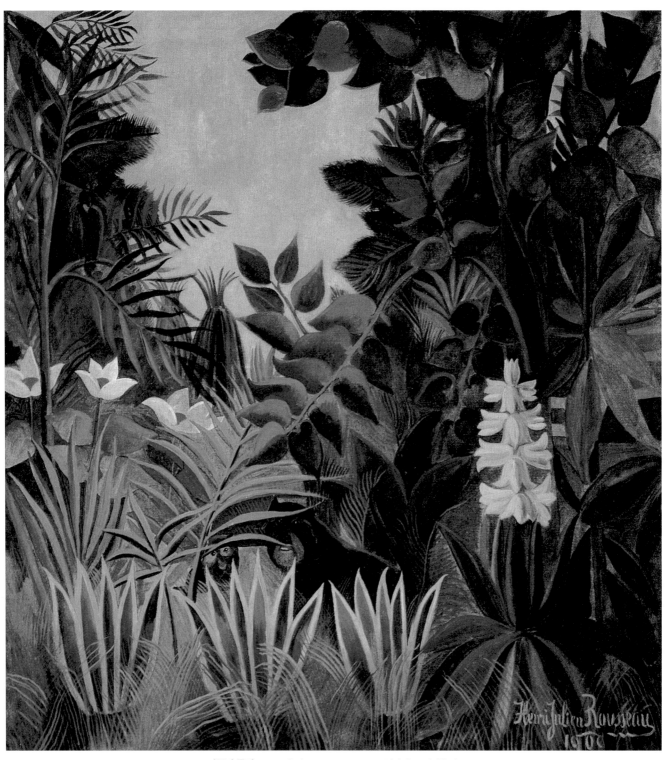

이국적 풍경, 1909, 유화, 140.6×129.5cm, 워싱턴, 국립미술관

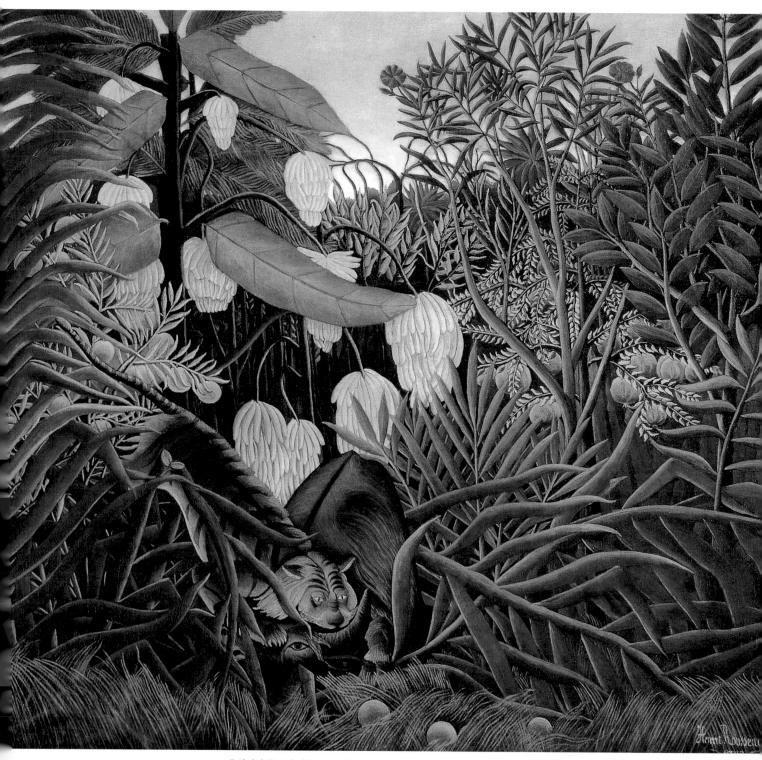

호랑이와 물소의 싸움, 1908, 유화, 172×191.5cm, 클리블랜드 미술관, 미국

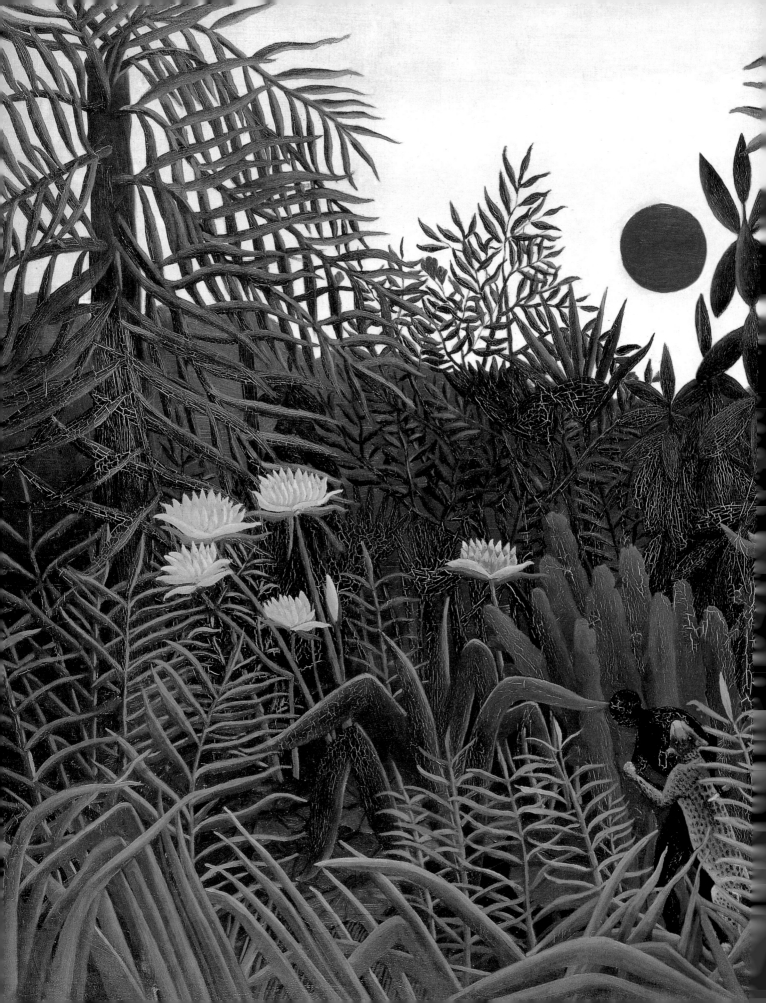

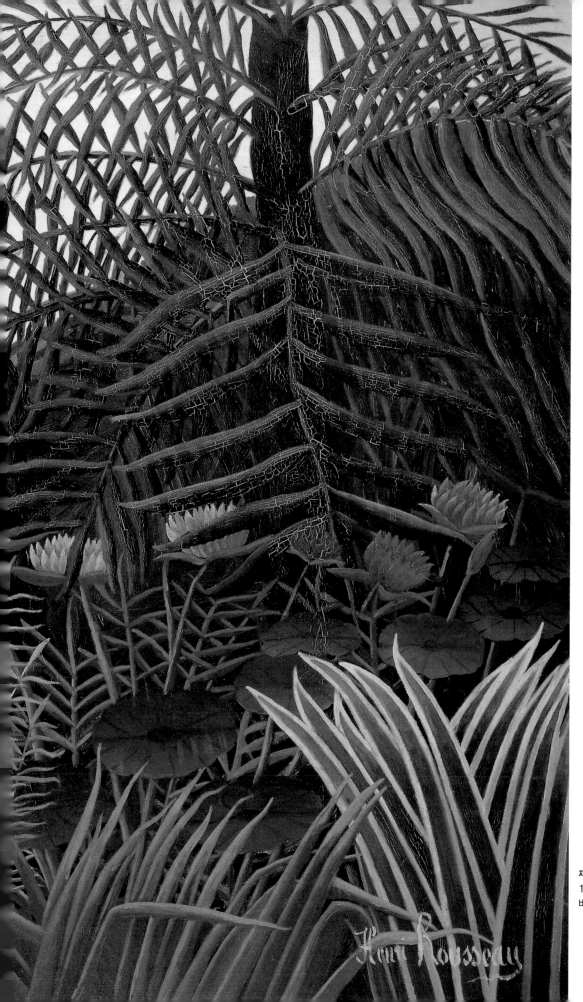

재규어에게 습격당한 흑인,
1910, 유화, 112×168cm,
바젤 순수미술관, 스위스

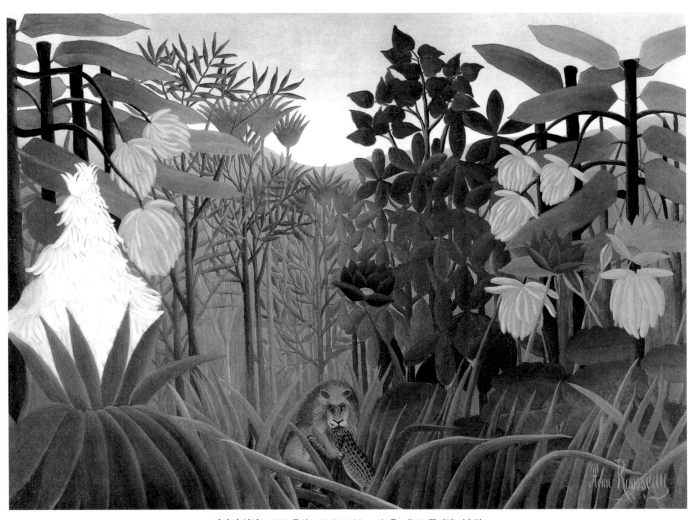

사자의 식사, 1907, 유화, 113.7×160cm, 뉴욕, 메트로폴리탄 미술관

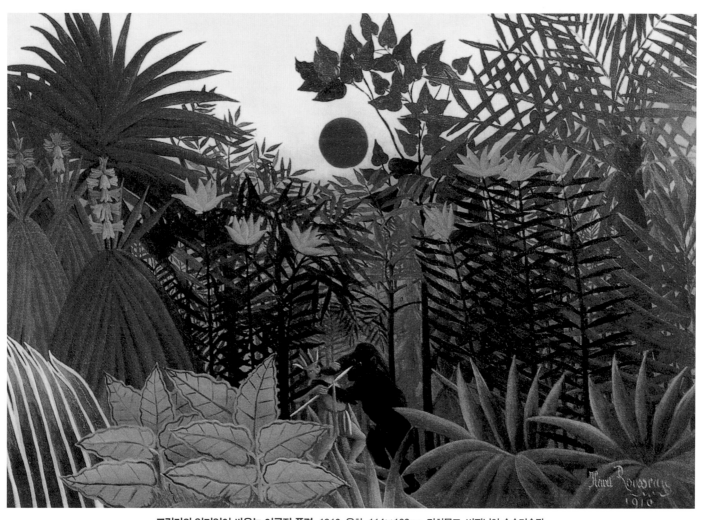

고릴라와 인디언이 싸우는 이국적 풍경, 1910, 유화, 114×162cm, 리치몬드, 버지니아 순수미술관

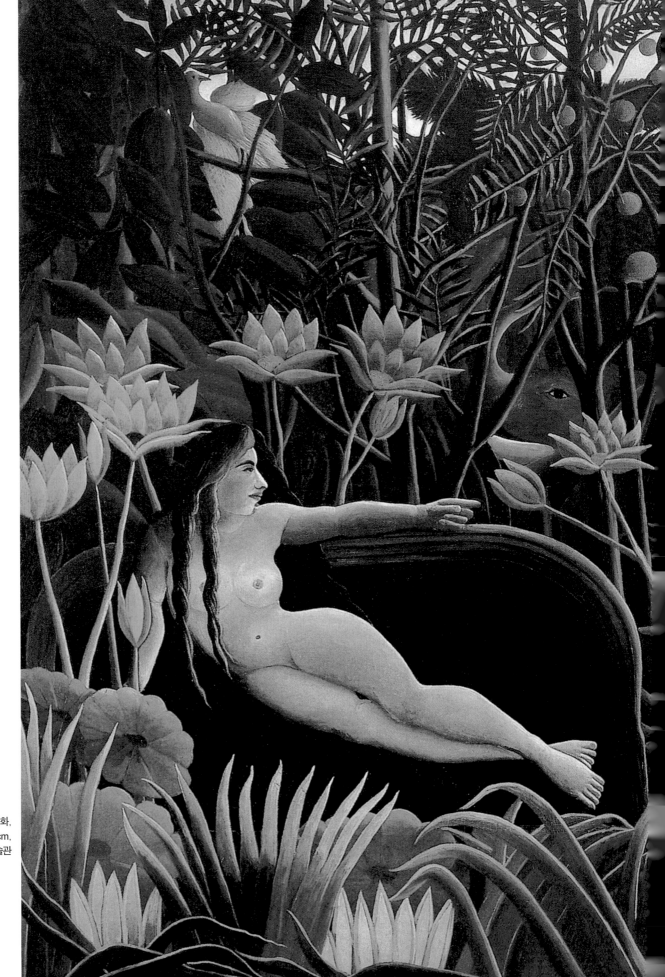

꿈, 1910, 유화,
204.5×298.5cm,
뉴욕, 근대미술관

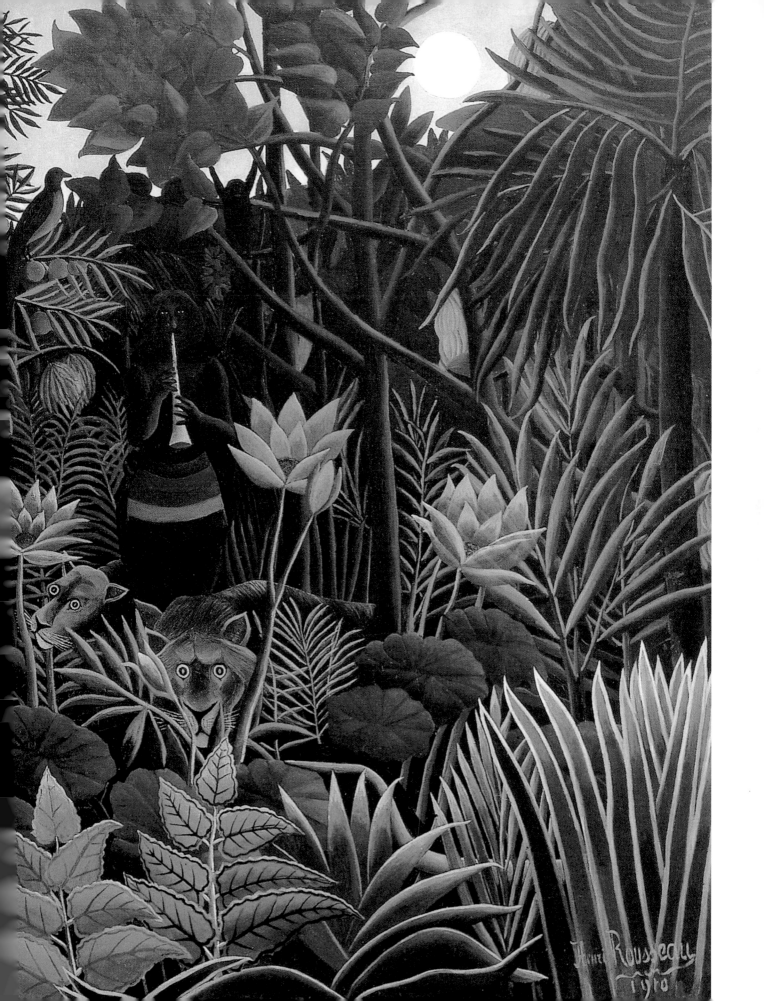

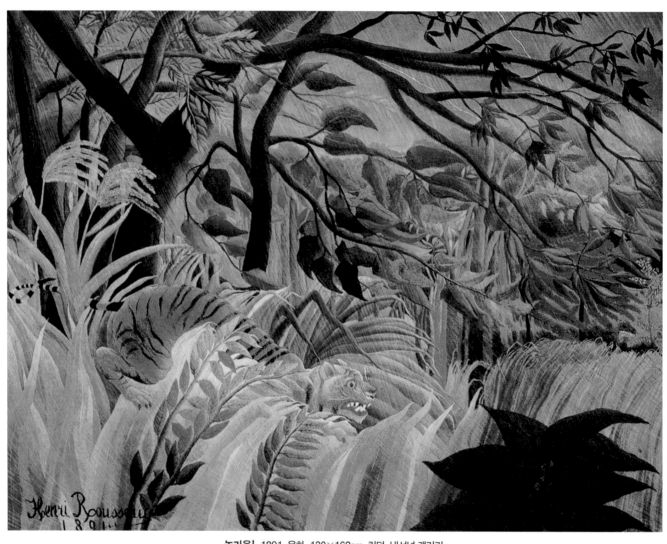

놀라움!, 1891, 유화, 130×162cm, 런던, 내셔널 갤러리

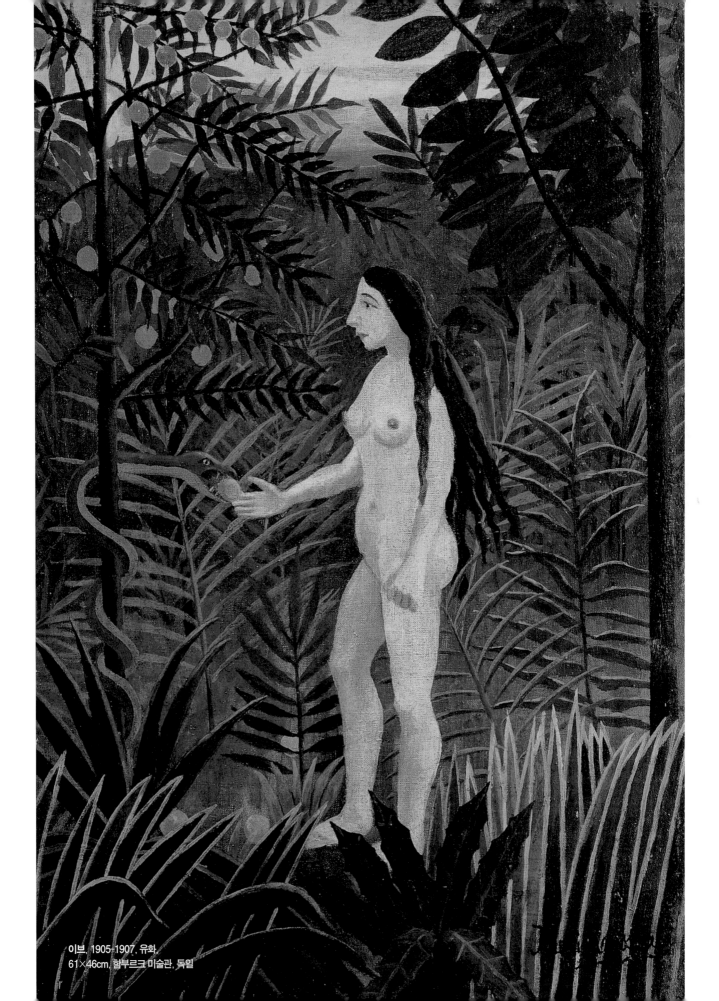

이브, 1905-1907, 유화,
61×46cm, 함부르크 미술관, 독일

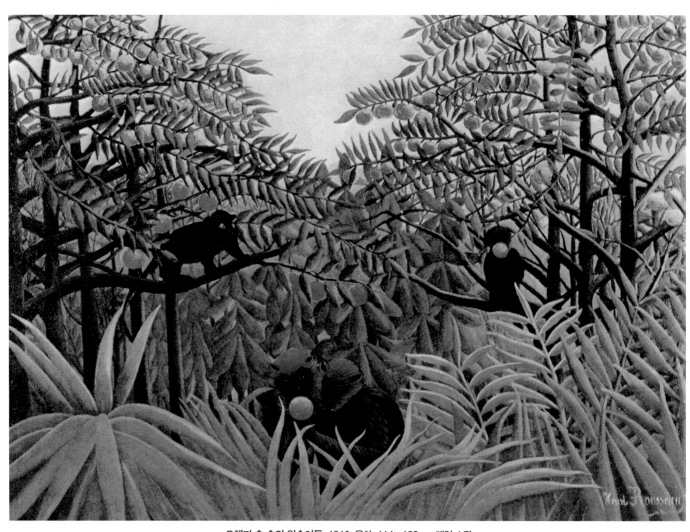

오렌지 숲 속의 원숭이들, 1910, 유화, 114×162cm, 개인 소장

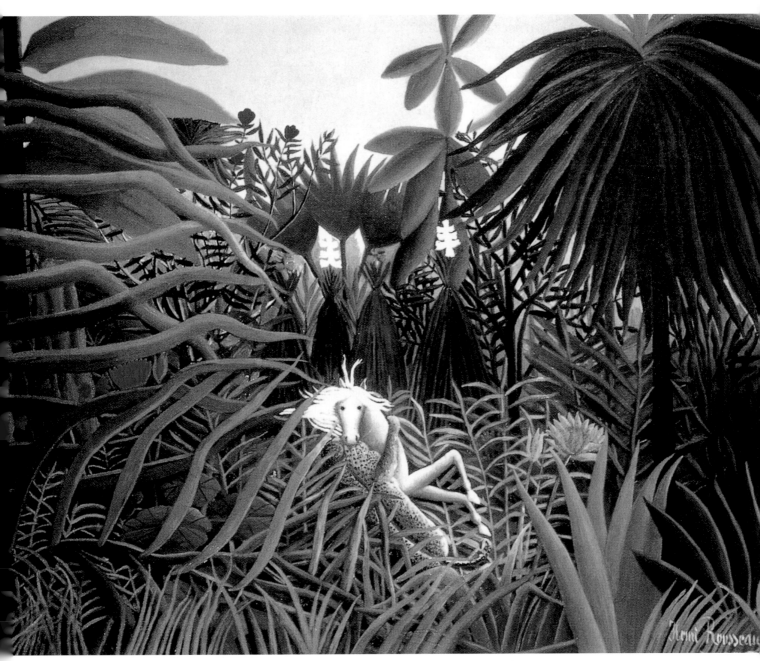

재규어에게 습격당한 말, 1910, 유화, 89×116cm, 모스크바, 푸시킨 박물관

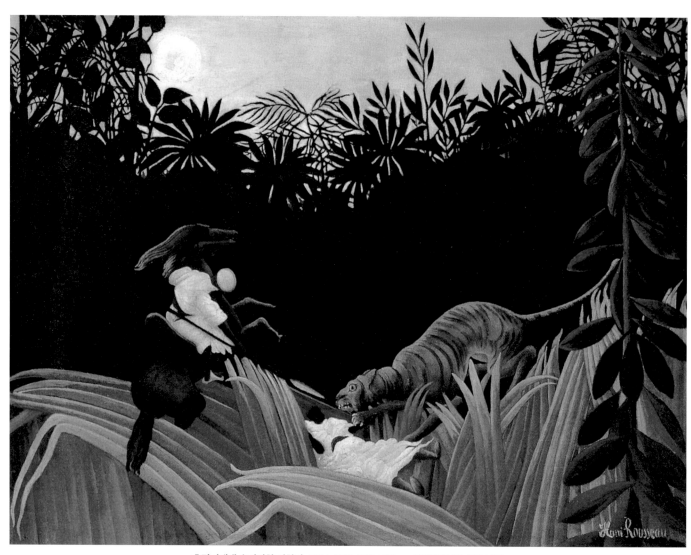

호랑이에게 습격당한 정찰병, 1904, 유화, 120×160cm, 펜실베이니아, 반스 재단

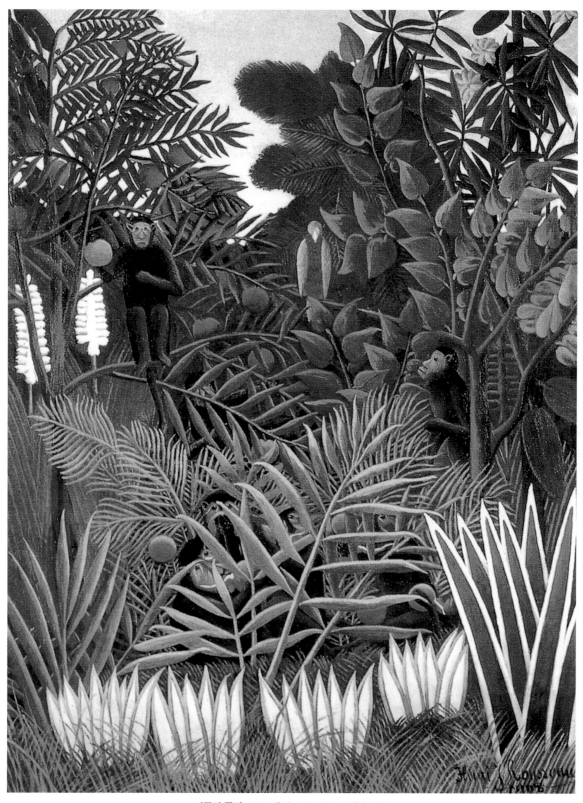

이국적 풍경, 1908, 유화, 116×89cm, 개인 소장

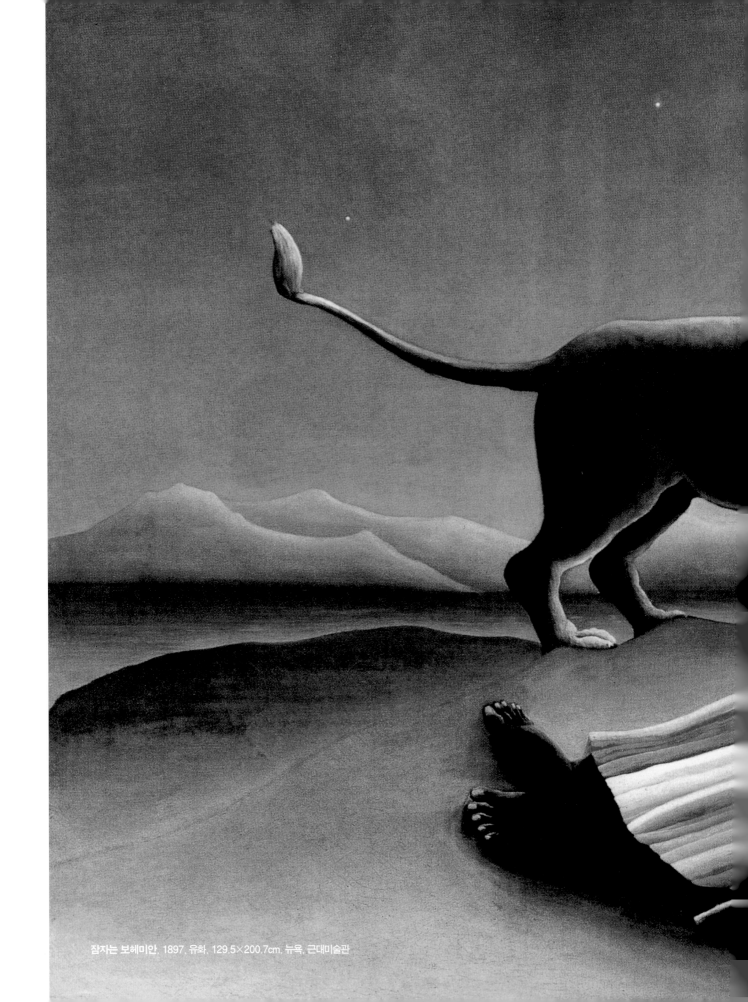

잠자는 보헤미안, 1897, 유화, 129.5×200.7cm, 뉴욕, 근대미술관

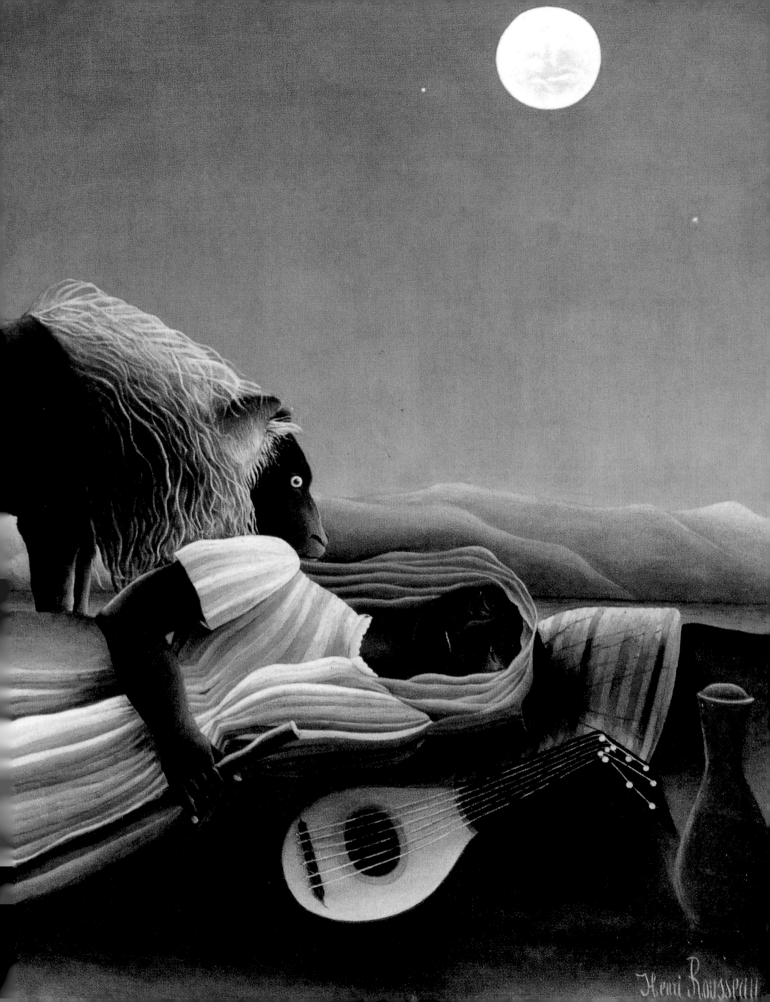

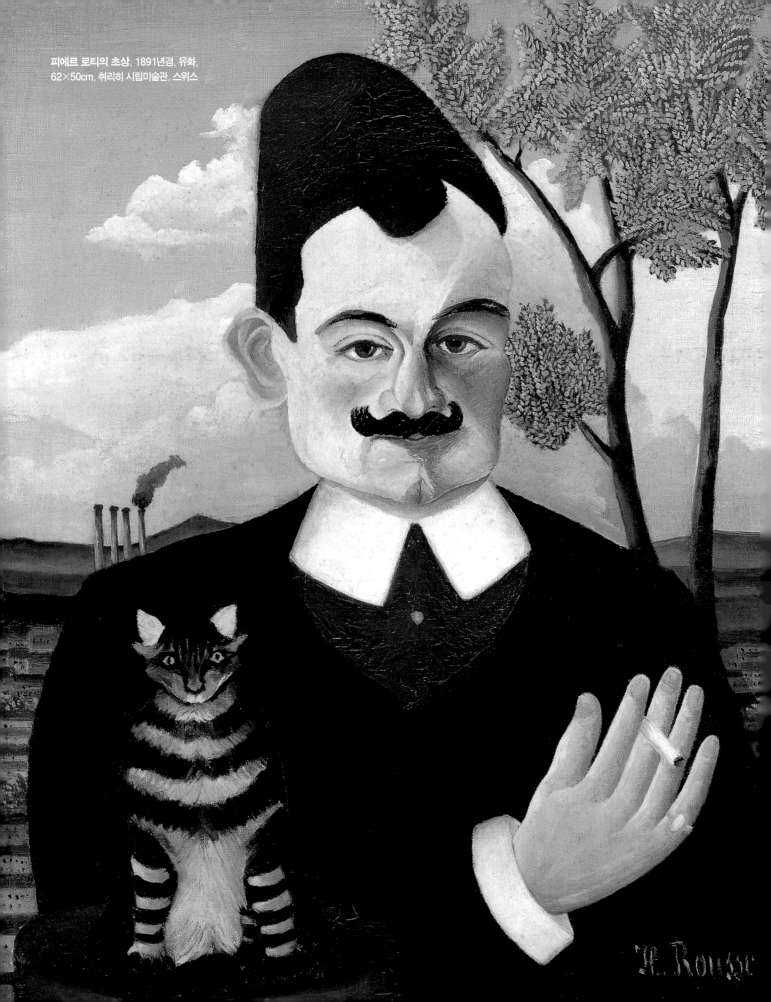

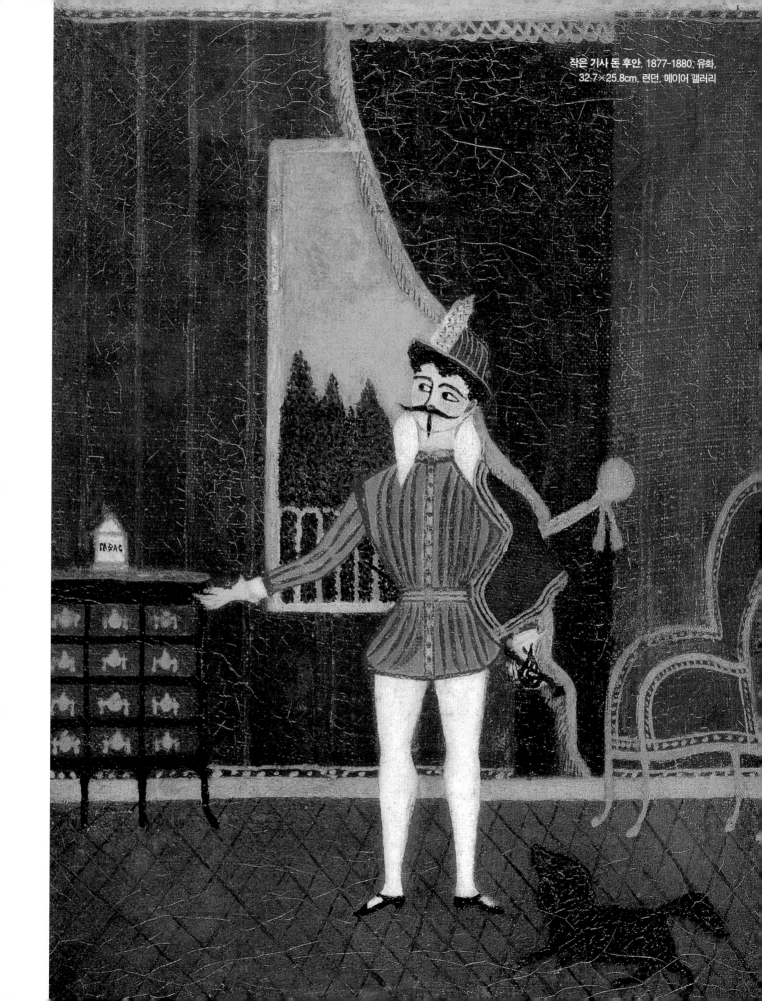

작은 기사 돈 후안, 1877-1880, 유화,
32.7×25.8cm, 런던, 메이어 갤러리

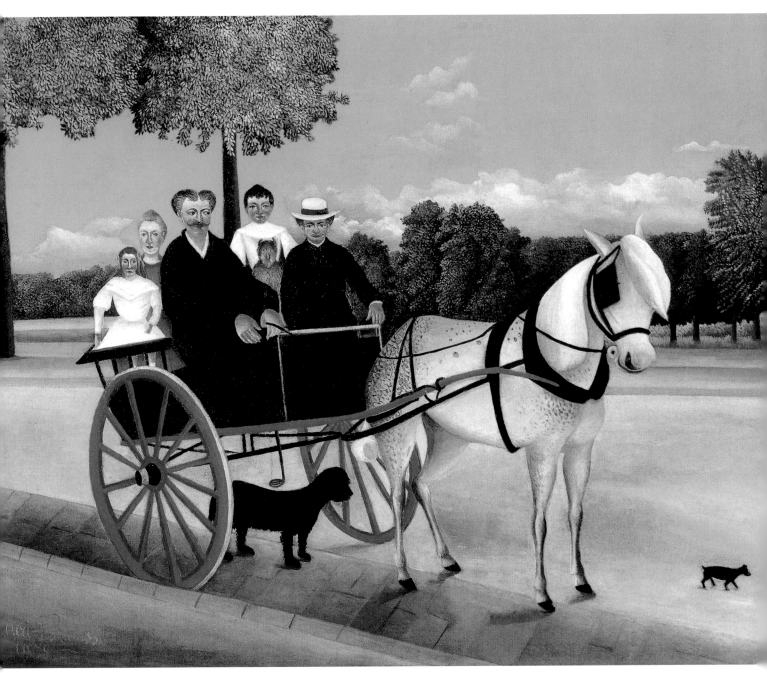

쥐니에 영감의 마차, 1908, 유화, 97×129cm, 파리, 오랑주리 미술관

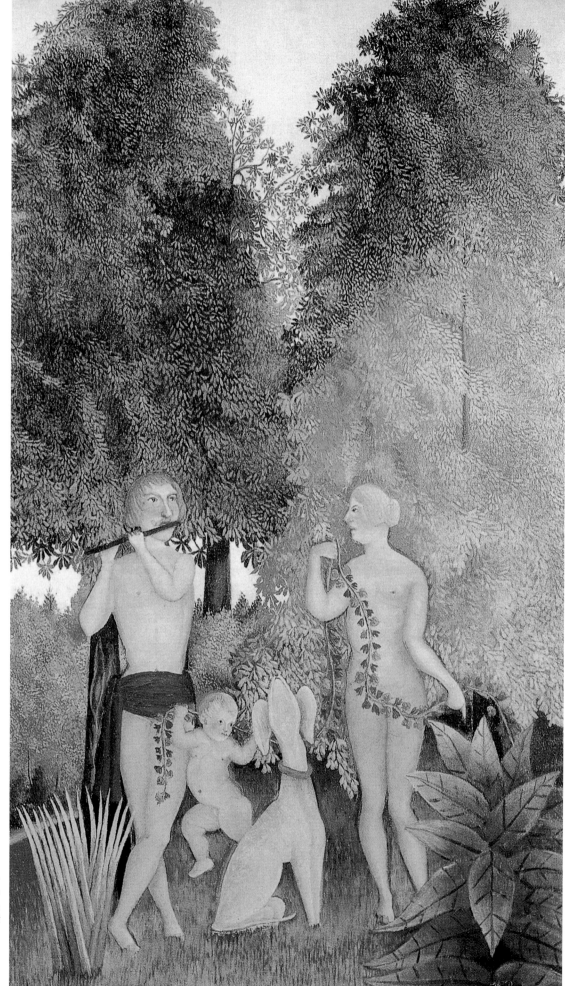

행복한 4중주단,
1902, 유화,
94×57cm,
개인 소장

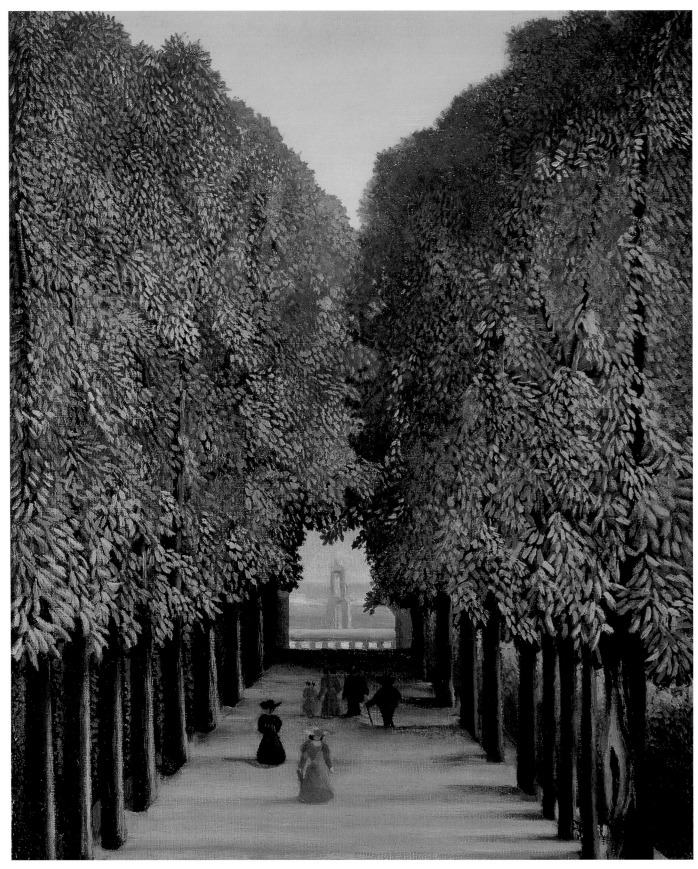

생클루 공원의 거리, 1908년경, 유화, 46.2×37.6cm, 프랑크푸르트, 슈테델 미술관

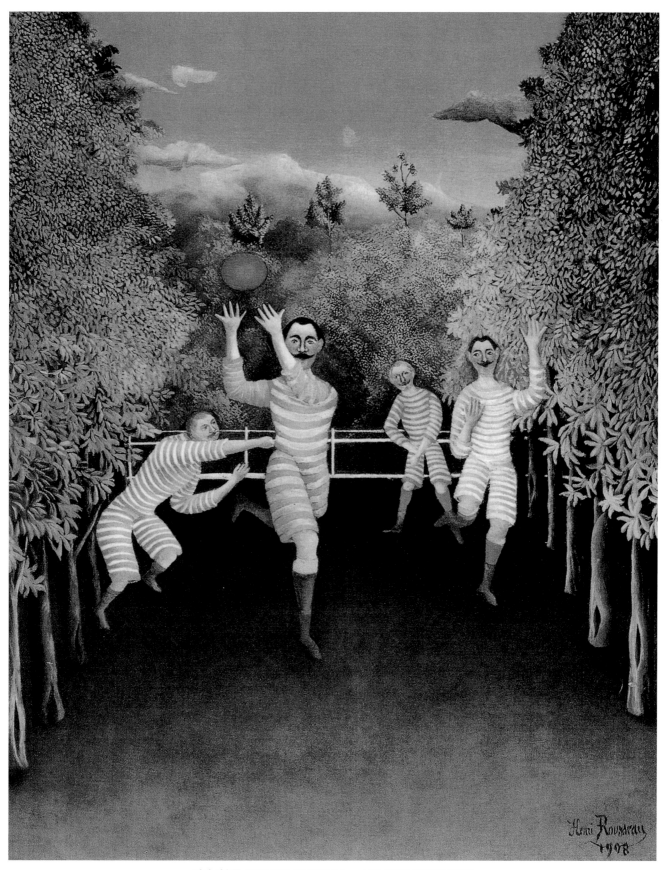

럭비 선수들, 1908, 유화, 100.5×80.3cm, 뉴욕, 솔로몬 구겐하임 미술관

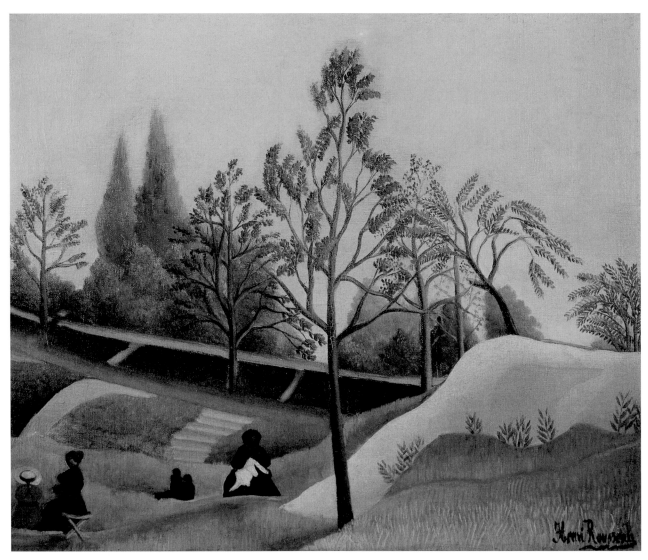

성벽의 풍경, 1896, 유화, 38×46cm, 개인 소장

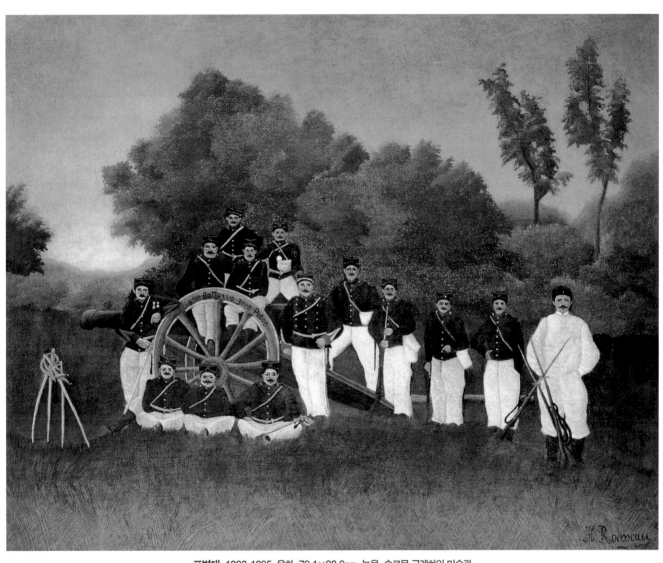

포병대, 1893-1895, 유화, 79.1×98.9cm, 뉴욕, 솔로몬 구겐하임 미술관

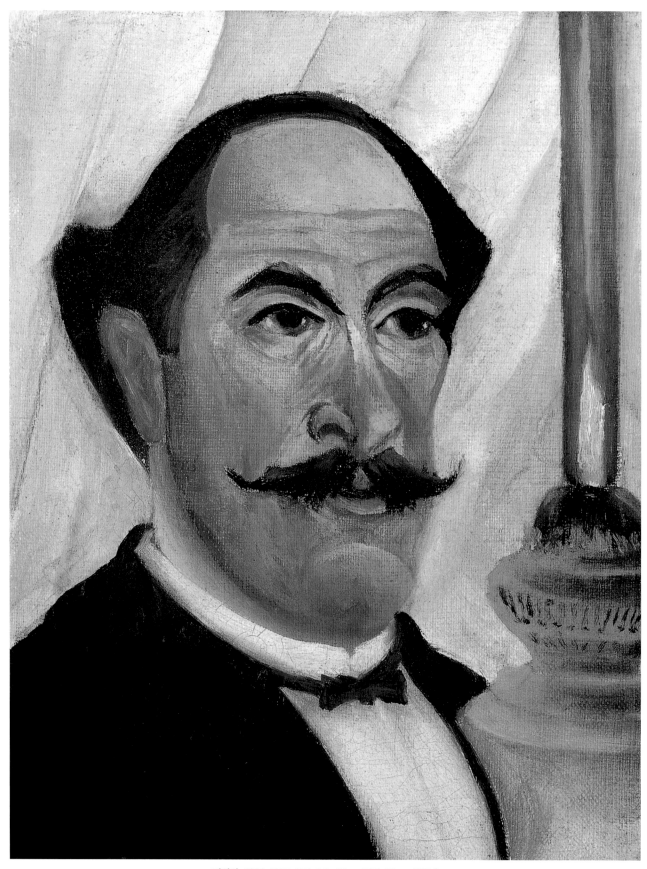

자화상, 1900-1903, 유화, 24×19cm, 파리, 루브르 박물관

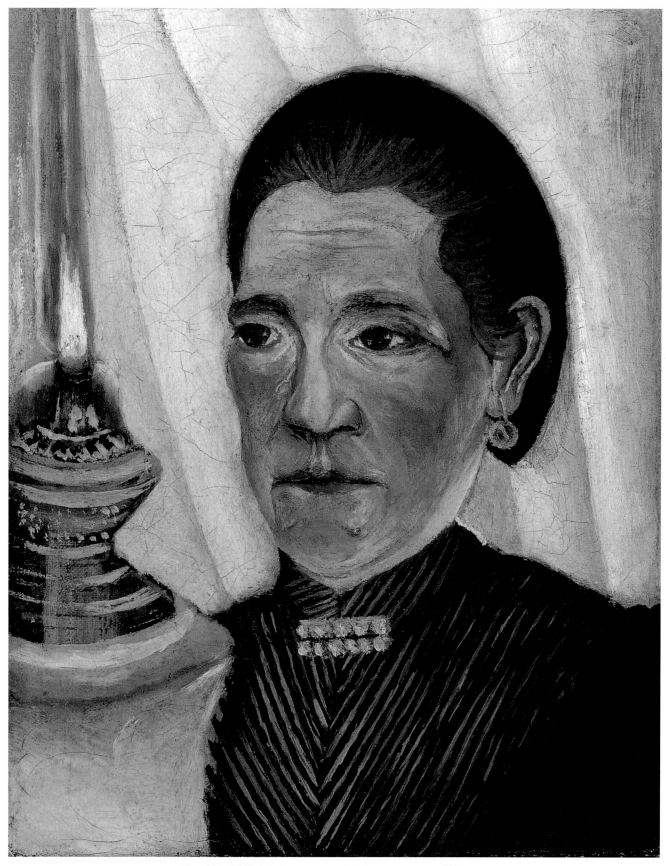

루소의 두 번째 부인 초상, 1900-1903, 유화, 22×17cm, 파리, 루브르 박물관

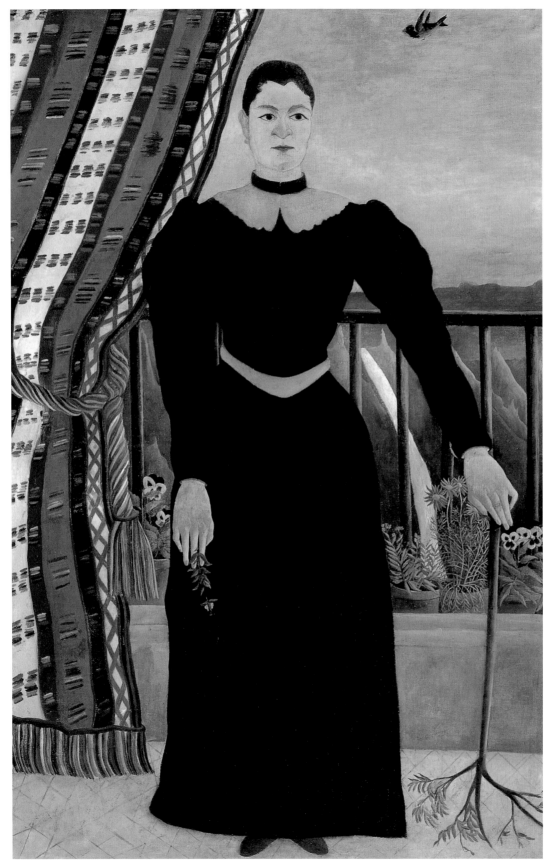

M 부인의 초상, 1895, 유화, 160×105cm, 파리, 루브르 박물관

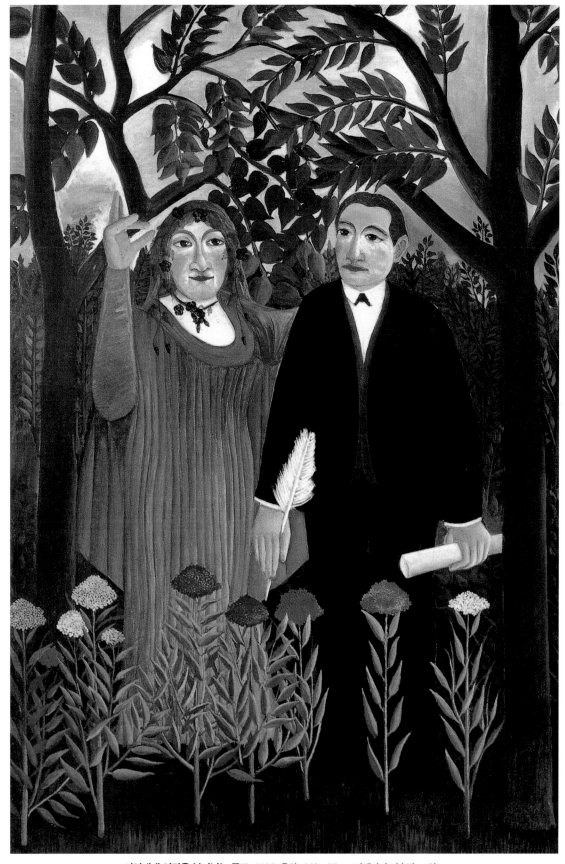

시인에게 영감을 불어넣는 뮤즈, 1909, 유화, 146×97cm, 바젤 순수미술관, 스위스

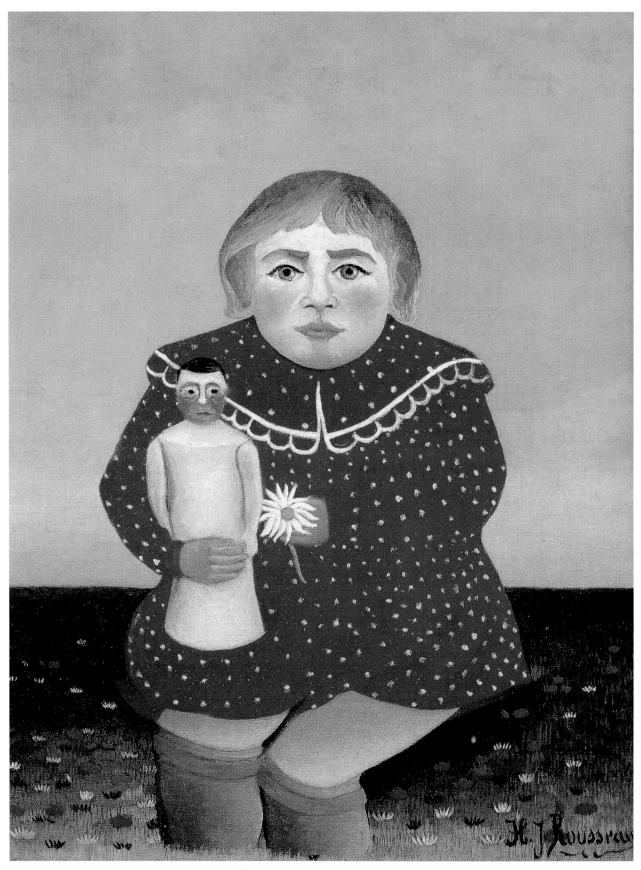

어린이의 초상, 1905년경, 유화, 65×52cm, 파리, 오랑주리 미술관

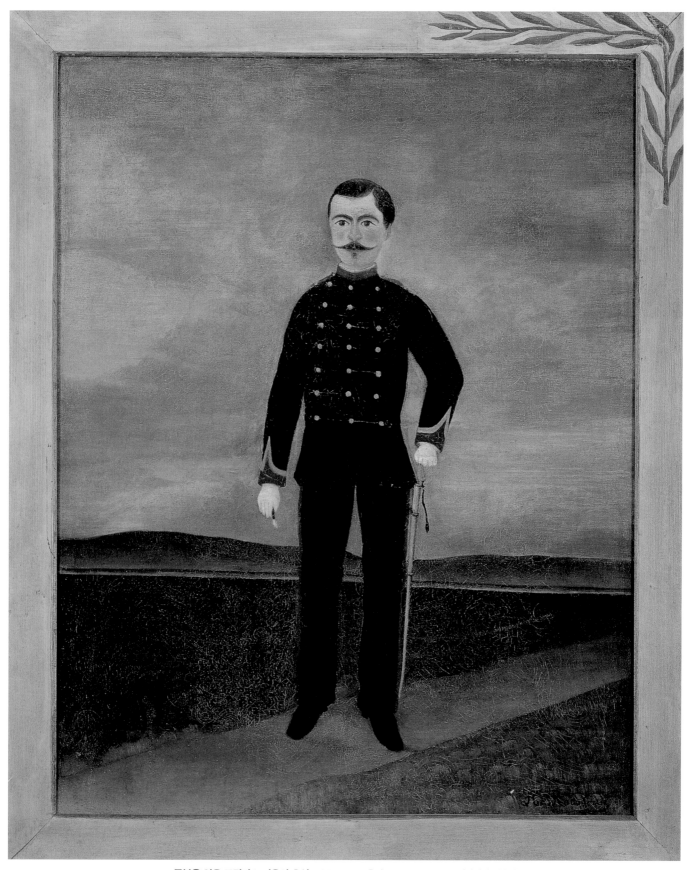

군복을 입은 프뤼망스 비유의 초상, 1892-1893, 유화, 92×73cm, 도쿄, 세타가야 미술관

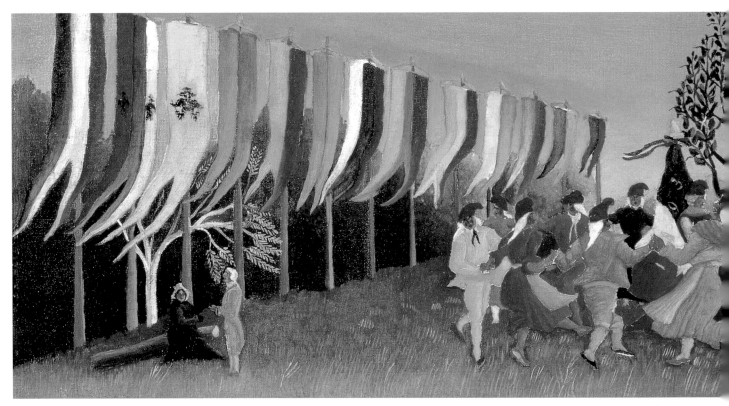

카르마뇰 춤, 1893, 유화, 20.5×75cm, 나가노, 하르모 박물관

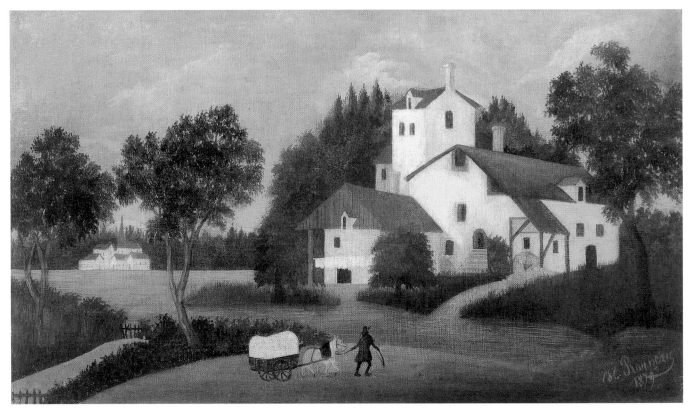

물방앗간 앞의 달구지, 1879, 유화, 32.5×55.5cm, 괴테보르크 미술관, 스웨덴

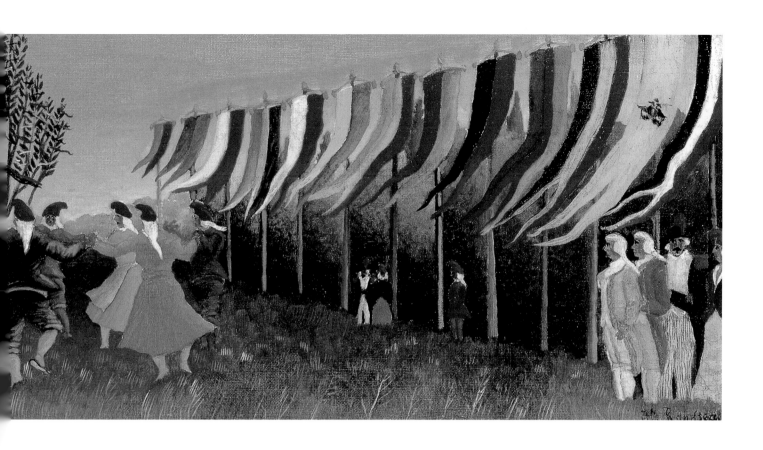

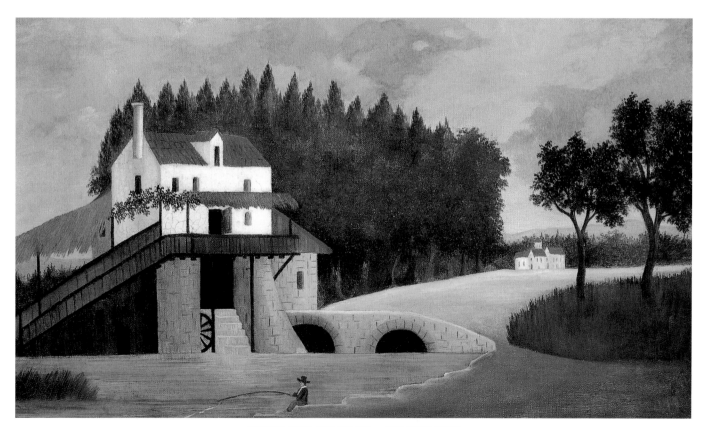

물방앗간, 1879, 유화, 32×55cm, 파리, 마이요 미술관

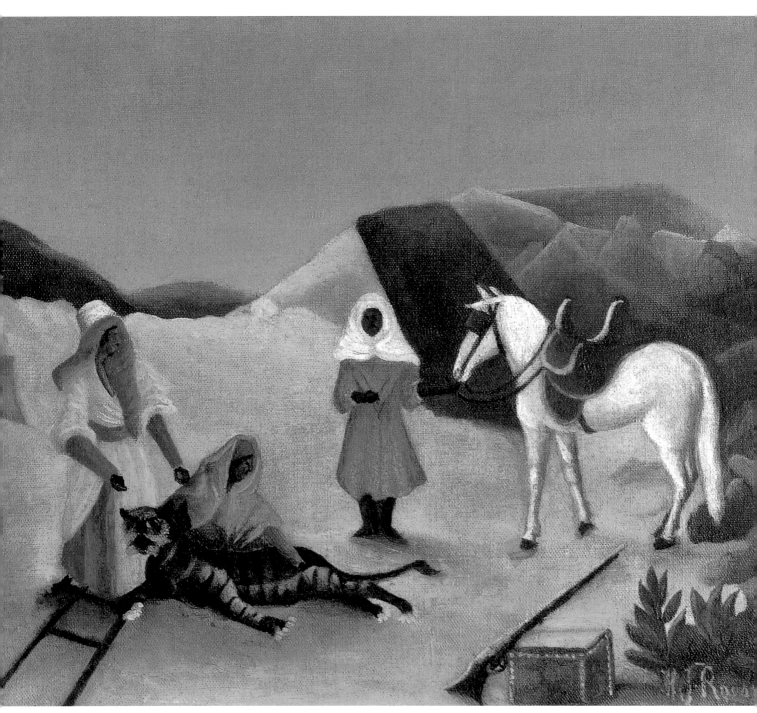

호랑이 사냥, 1904년경, 유화, 38×46cm, 콜롬버스 미술관, 미국

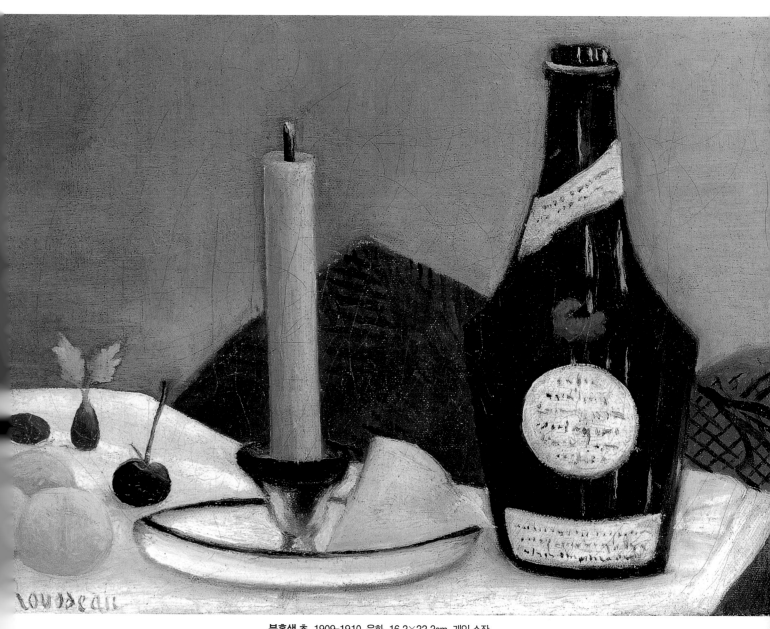

분홍색 초, 1909-1910, 유화, 16.2×22.2cm, 개인 소장

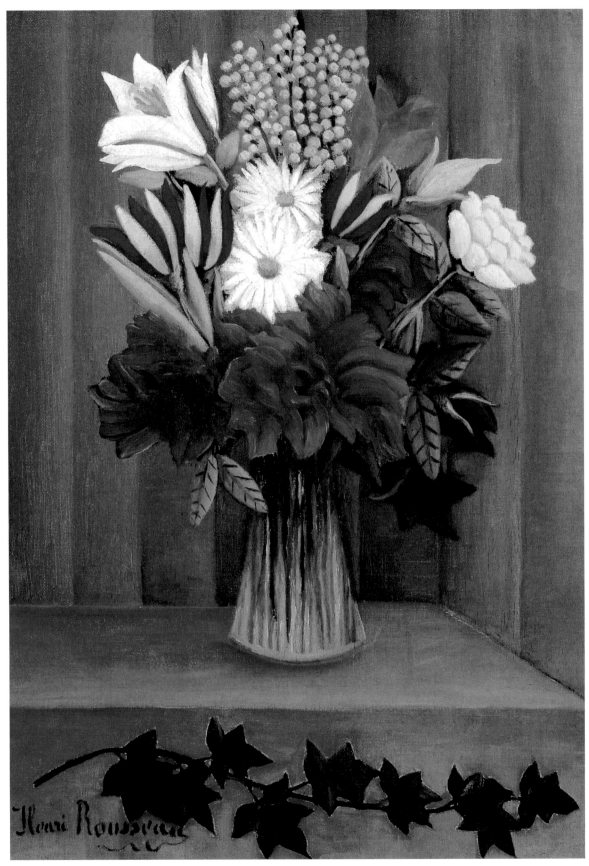

꽃과 아이비 덩굴, 1909, 유화, 46.4×33cm, 뉴욕, 근대미술관

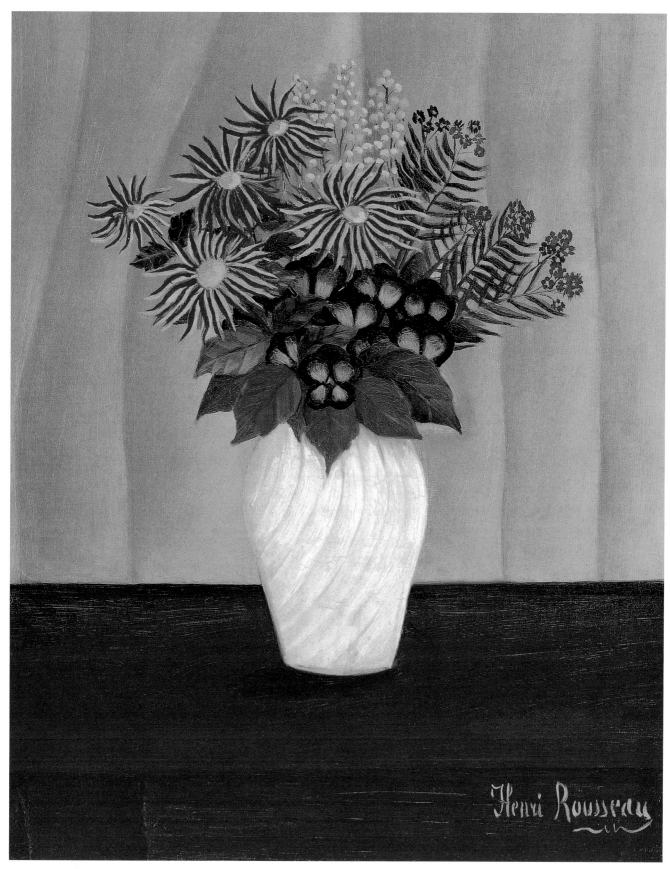

꽃, 1910, 유화, 61×49.5cm, 런던, 테이트 갤러리

교외의 풍경, 1896년경, 유화, 50×65cm, 개인 소장

풍경, 1885년경, 유화,
34.7×21.8cm,
개인 소장

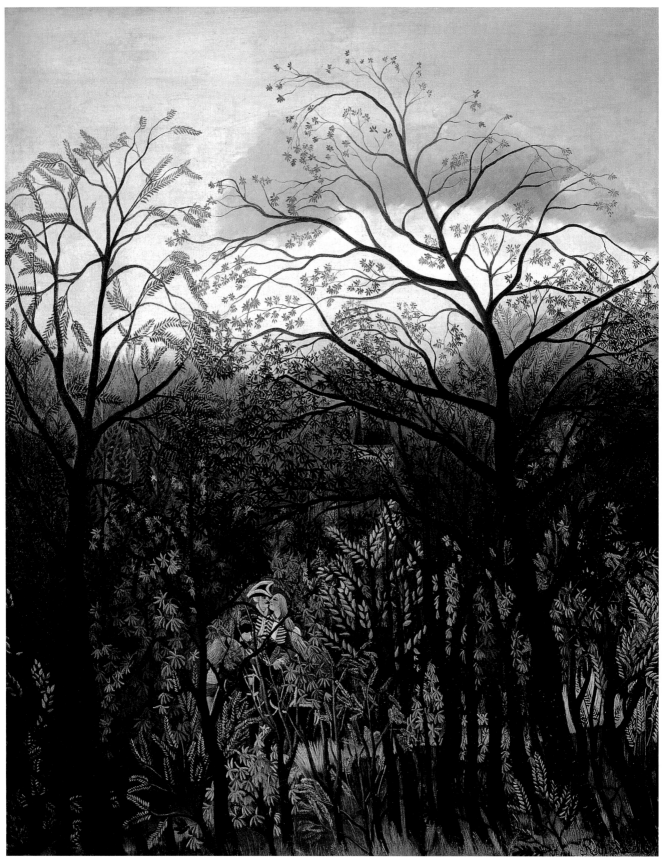

숲 속의 만남, 1889, 유화, 92×73cm, 워싱턴, 국립미술관

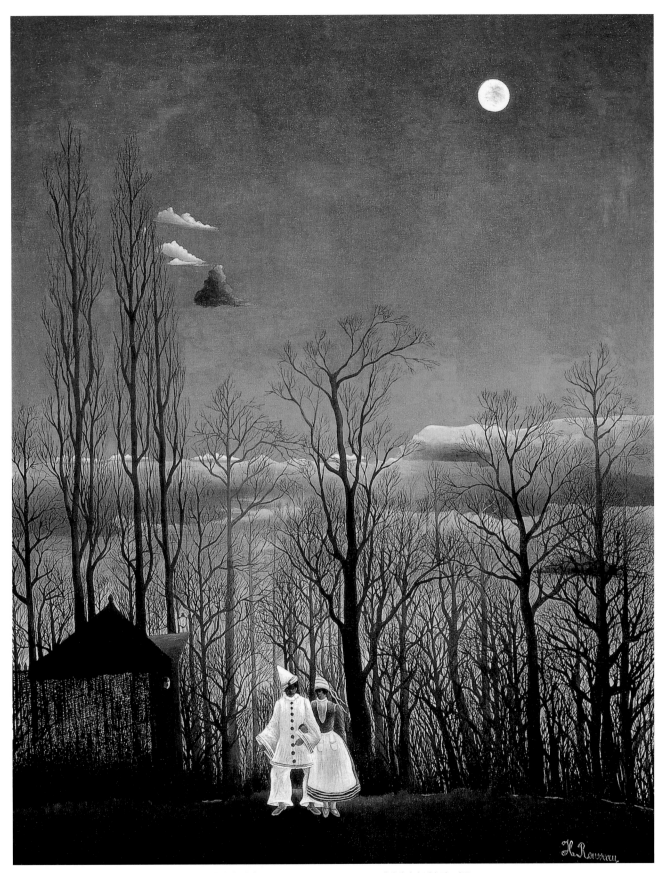

카니발의 저녁, 1886, 유화, 106.9×89.3cm, 필라델피아 미술관, 미국

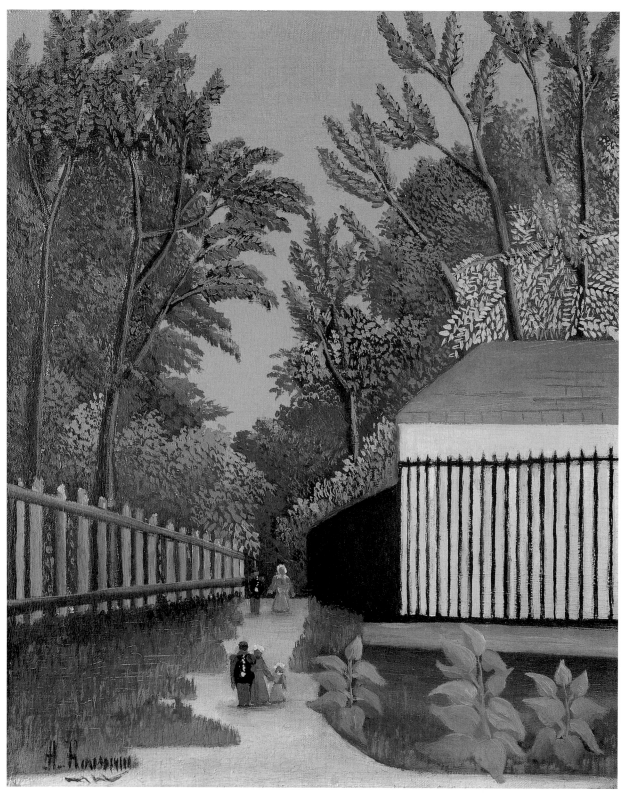

몽수리 공원의 산책, 1909년경, 유화, 46×38cm, 모스크바, 푸시킨 박물관

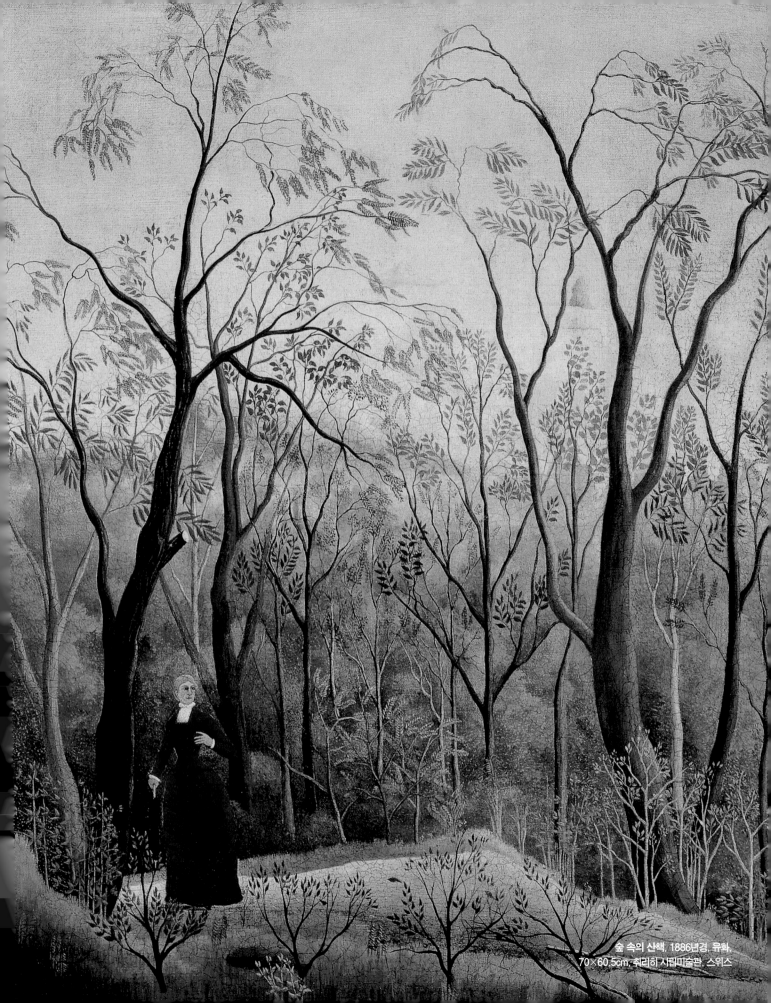

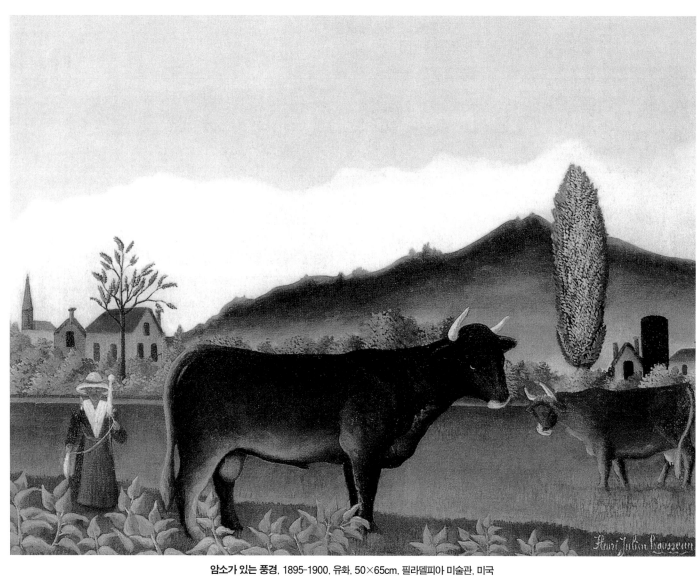

암소가 있는 풍경, 1895-1900, 유화, 50×65cm, 필라델피아 미술관, 미국

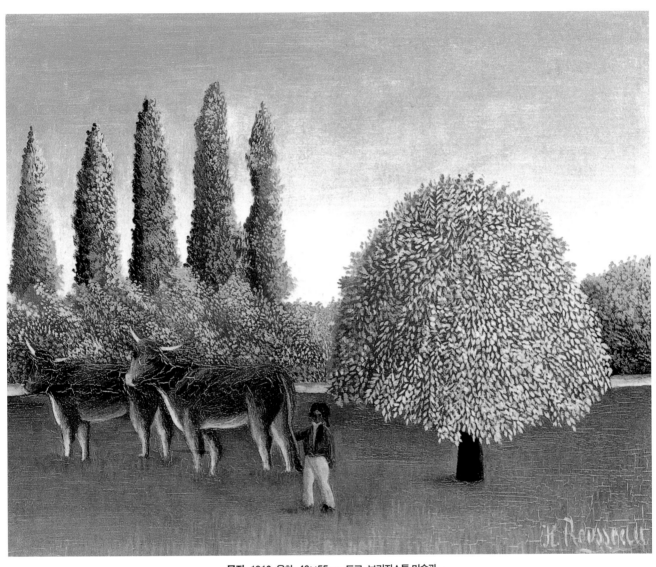

목장, 1910, 유화, 46×55cm, 도쿄, 브리지스톤 미술관

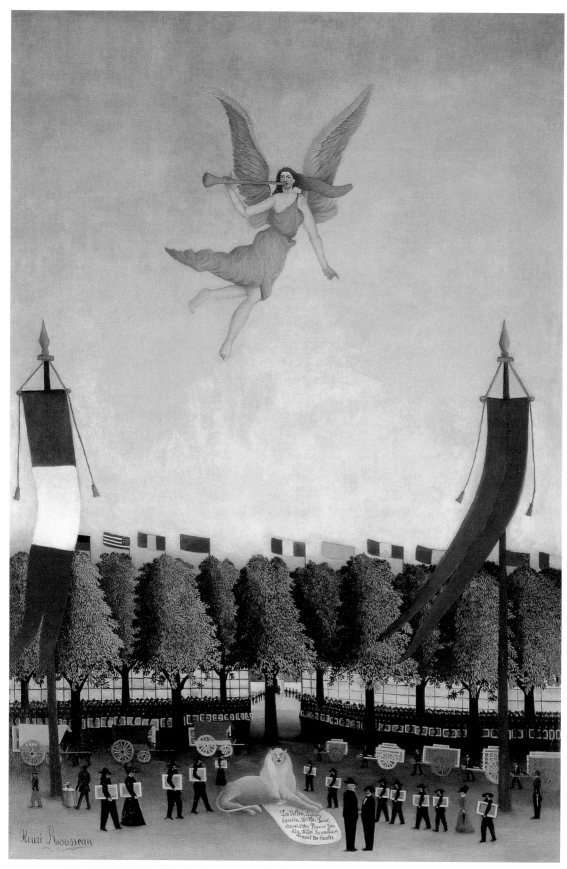

22회 앵데팡당전에 화가들이 참가하기를 권하는 자유의 여신, 1906, 유화, 175×118cm, 도쿄, 국립근대미술관

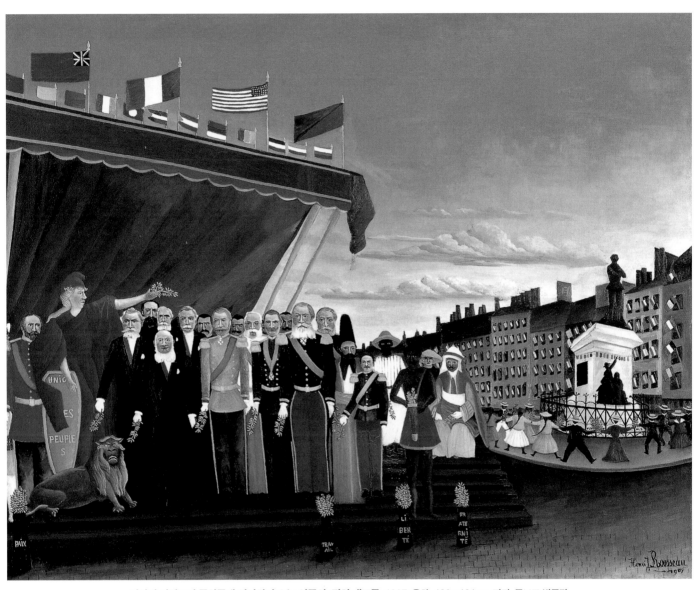

평화의 사절로서 공화국에 인사하러 오는 외국의 정치 대표들, 1907, 유화, 130×161cm, 파리, 루브르 박물관

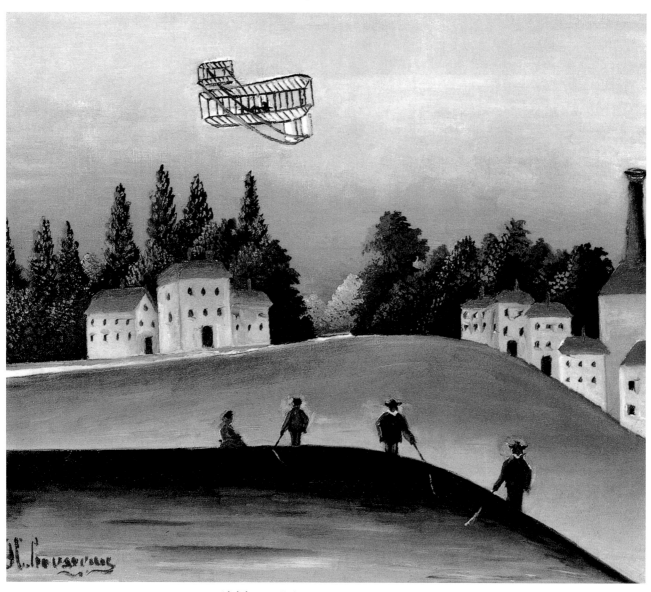

낚시질, 1908, 유화, 46×55cm, 파리, 오랑주리 미술관

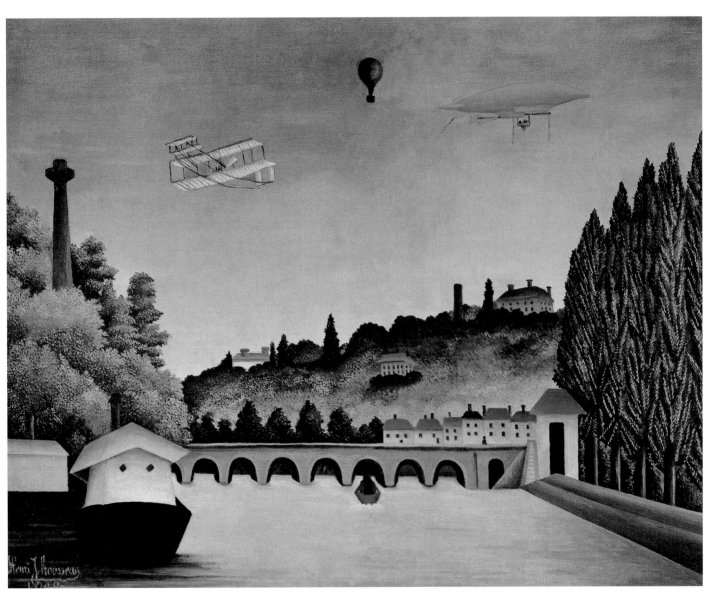

세브르 다리의 풍경, 1908, 유화, 81×100cm, 모스크바, 푸시킨 박물관

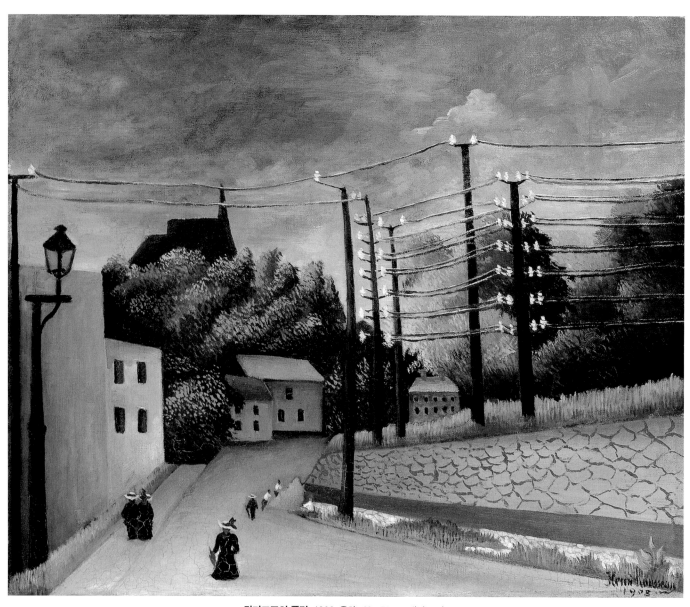

말라코프의 풍경, 1908, 유화, 46×55cm, 개인 소장

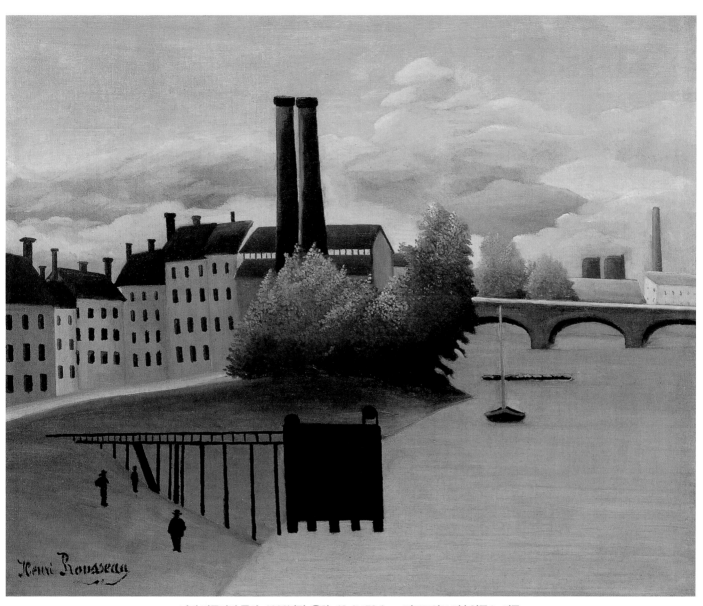

파리 변두리의 풍경, 1896년경, 유화, 46.4×53.6cm, 디트로이트 미술연구소, 미국

오아즈 강가 샤퐁발 지역의 풍경, 1905, 유화, 33×46.4cm, 피츠버그, 카네기 미술관

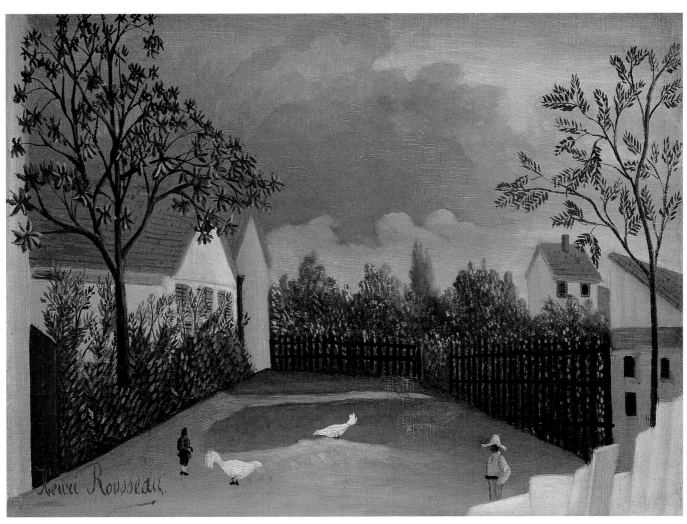

가금 사육장, 1896–1898, 유화, 24.6×32.9cm, 파리, 조르주 퐁피두 센터

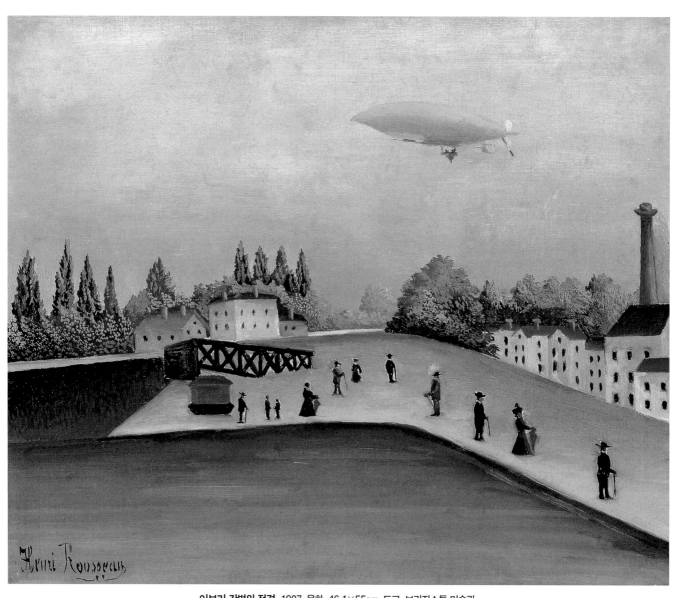

이브리 강변의 전경, 1907, 유화, 46.1×55cm, 도쿄, 브리지스톤 미술관

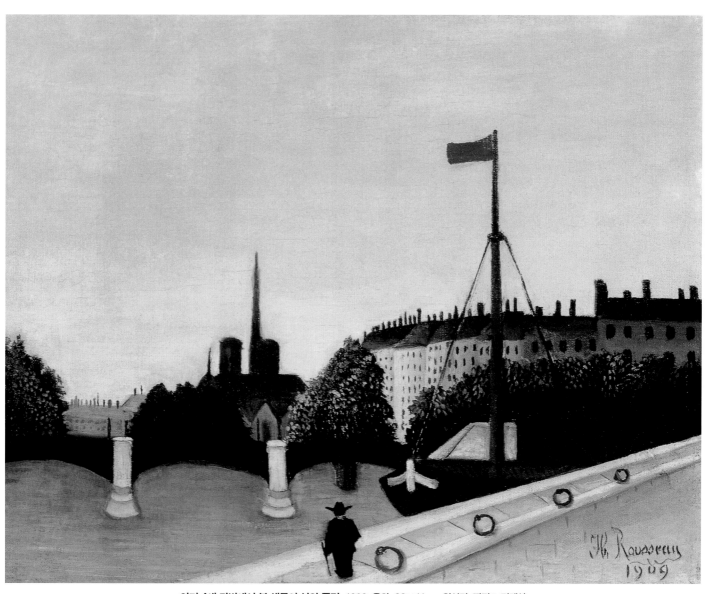

앙리 4세 강변에서 본 생루이 섬의 풍경, 1902, 유화, 33×41cm, 워싱턴, 필립스 컬렉션

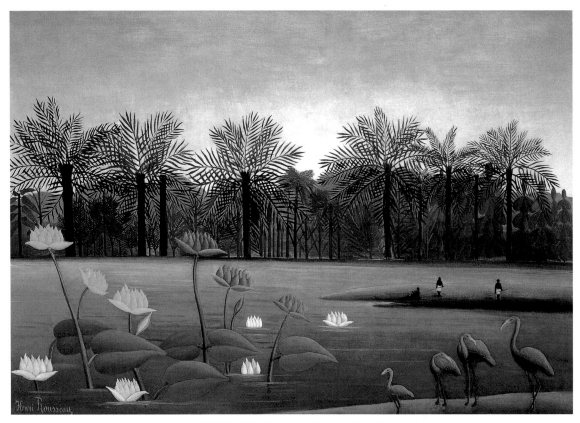

플라밍고, 1907, 유화 ,114×163.3cm, 개인 소장

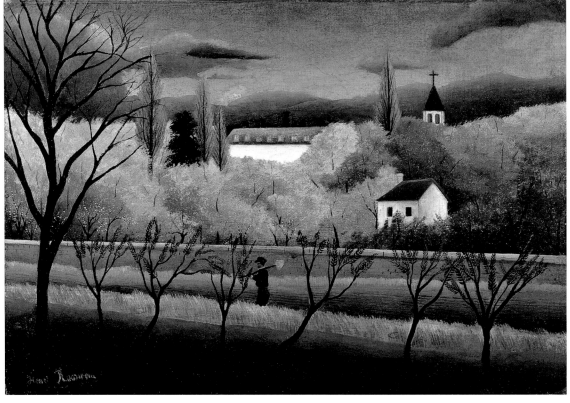

농부가 있는 풍경, 1896년경, 유화, 38×56cm, 나가노, 하르모 박물관

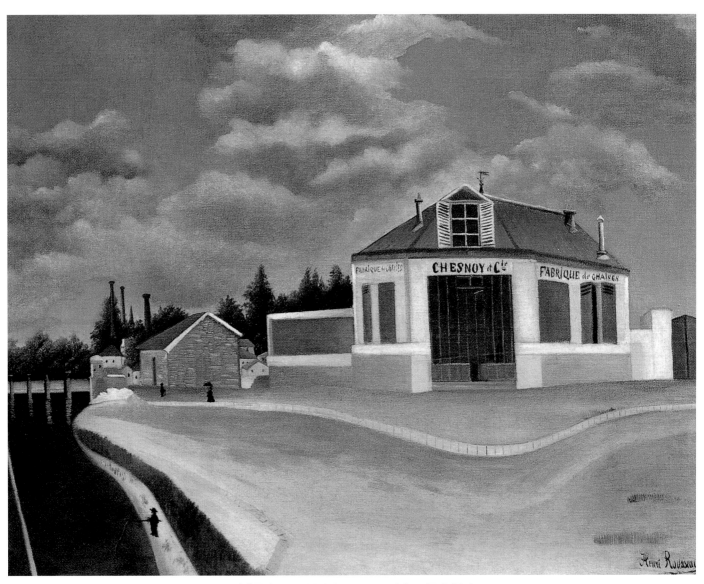

의자 공장, 1897년경, 유화, 73×92cm, 파리, 오랑주리 미술관

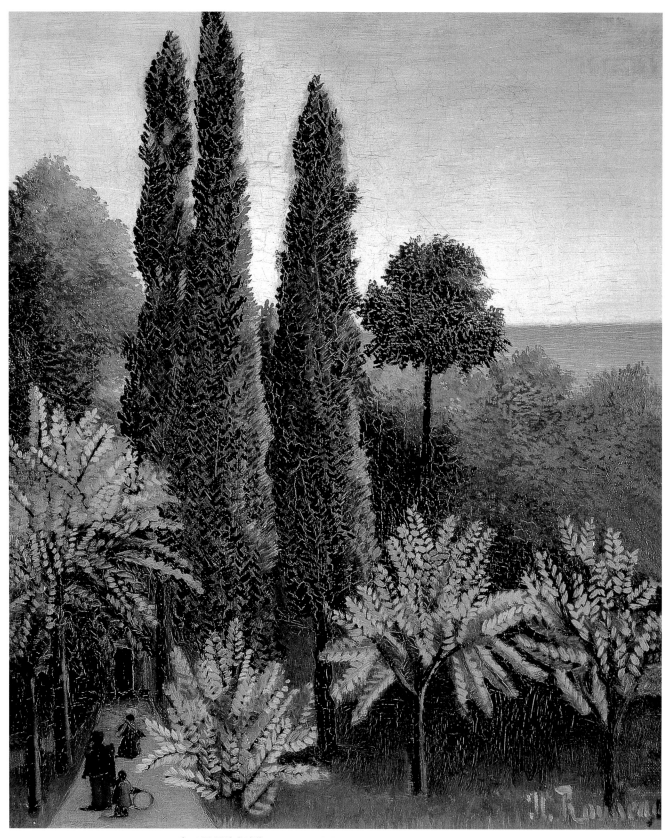

뷔트쇼몽 공원의 산책, 1908-1909, 유화, 46.2×38.4cm, 도쿄, 세타가야 미술관

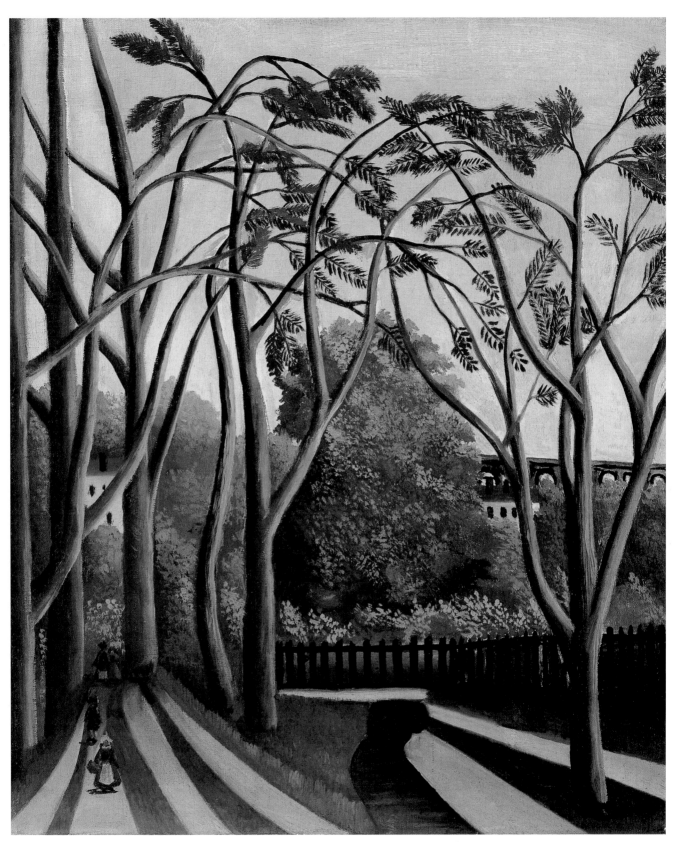

비에브르 골짜기의 봄 풍경, 1908-1909, 유화, 54.6×45.7cm, 뉴욕, 메트로폴리탄 미술관

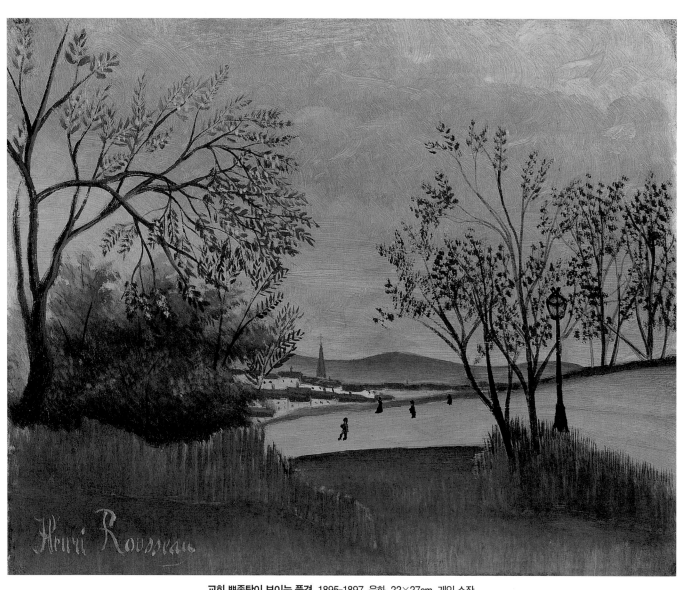

교회 뾰족탑이 보이는 풍경, 1895-1897, 유화, 22×27cm, 개인 소장

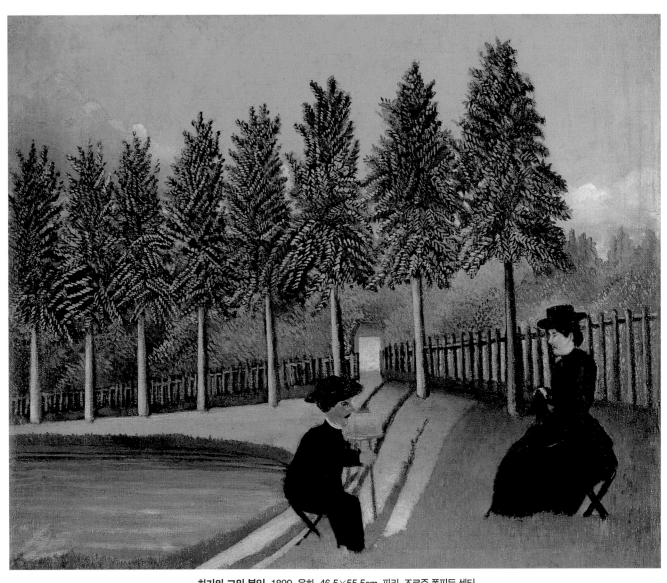

화가와 그의 부인, 1899, 유화, 46.5×55.5cm, 파리, 조르주 퐁피두 센터

JAEWON ART BOOK 33

앙리 루소

편집위원 / 정금희 · 조명식 · 쥬세페 고아

초판 1쇄 인쇄 2005년 5월 30일
초판 1쇄 발행 2005년 6월 02일

발행처 · 도서출판 재원
발행인 · 박덕흠
색분해 · 으뜸 프로세스(주)
인　쇄 · 으뜸 프로세스(주)

등록번호 · 제10-428호
등록일자 · 1990년 10월 24일

서울시 마포구 서교동 461-9　④121-841
전화 323-1410(代) 323-1411
팩스 323-1412
E-mail : jaewonart@yahoo.co.kr

ⓒ 2005, 도서출판 재원

ISBN　89-5575-066-8　04650
세트번호　89-5575-042-0

베르메르 / 재원아트북 ㉕

모로 / 재원아트북 ⑲

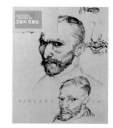

고흐의 드로잉 /
재원아트북 ⑬

알폰스 무하 / 재원아트북 ㉖

르동 / 재원아트북 ⑳

고흐의 수채화 /
재원아트북 ⑭

케테 콜비츠 / 재원아트북 ㉗

마티스 / 재원아트북 ㉑

레오나르도 다 빈치 /
재원아트북 ⑮

프란시스코 고야 /
재원아트북 ㉘

파울 클레 / 재원아트북 ㉒

다비드 / 재원아트북 ⑯

라파엘로 / 재원아트북 ㉙

뭉크 / 재원아트북 ㉓

루벤스 / 재원아트북 ⑰

앙리 루소 / 재원아트북 ㉝

조르주 쇠라 /
재원아트북 ㉜

카미유 코로 /
재원아트북 ㉛

알브레히트 뒤러 /
재원아트북 ㉚

몬드리안 / 재원아트북 ㉔

쿠르베 / 재원아트북 ⑱